혼자서도 **쓱쓱**
창의력이 **쑥쑥**

그림 그리기 놀이

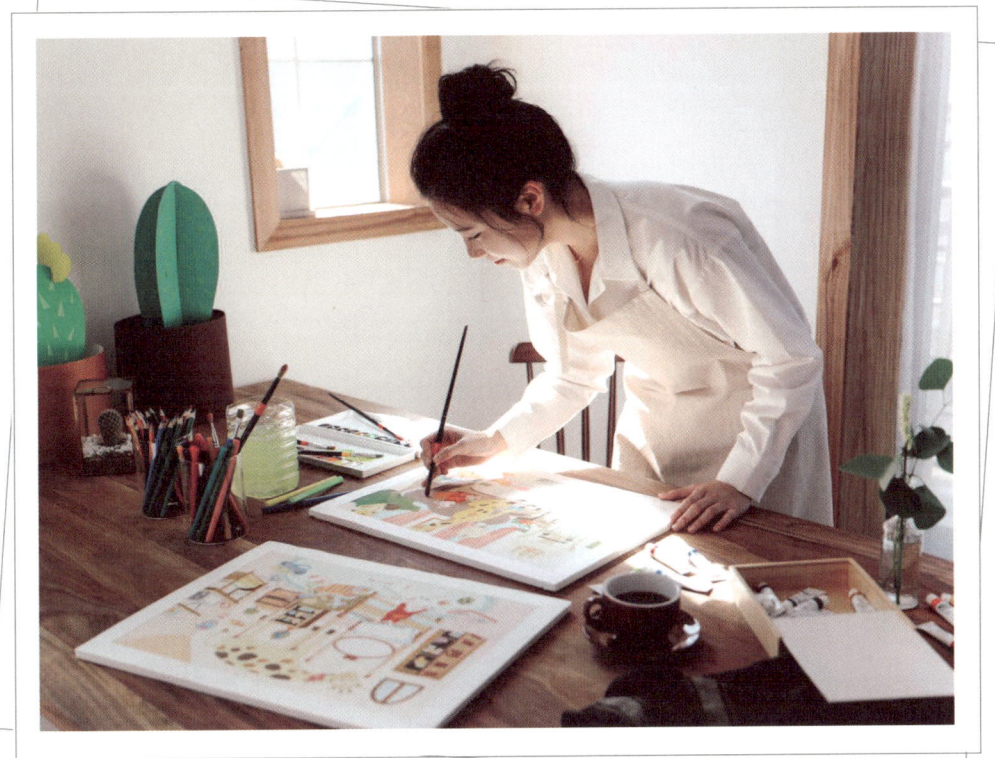

프롤로그

그림 그리기는 늘 저에게 즐거운 일입니다.
이 책을 통해 그림 그리기가 아이들에게도 즐거운 일이 되었으면 좋겠습니다.

DRAWIN ART 김민지

차례

초등학교에 가면 꼭 그리는
14가지 그림 주제를 선정하여
총 157개의 그림을 미리 그려볼 수 있어요.

01 우리 가족을 소개해요! • 10

여자아이 얼굴 그리기	11
남자아이 얼굴 그리기	12
아빠 얼굴 그리기	13
엄마 얼굴 그리기	13
할머니 얼굴 그리기	14
할아버지 얼굴 그리기	14
반팔 티셔츠 그리기	15
짧은 치마 그리기	15
긴 치마 그리기	16
바지 그리기	17
원피스 그리기	17
신발 그리기	18
손 그리기	19
다양한 팔 모양 그리기	20
다양한 다리 모양 그리기	21
색칠공부 시간	22

02 놀이터에 갔어요! • 26

창문 그리기	27
문 그리기	27
집 그리기	28
아파트 그리기	29
빌딩 그리기	30
미끄럼틀 그리기	31
그네 그리기	32
시소 그리기	32
움직이는 말 그리기	33
철봉 그리기	33
색칠공부 시간	34

03 친구야 학교 가자! • 36

학교 그리기	37
연필 그리기	37
자 그리기	38
지우개 그리기	38
책 그리기	39
수첩 그리기	39
가방 그리기	40
책상 그리기	41
의자 그리기	41
칠판 그리기	42
시계 그리기	42
태극기 그리기	43
색칠공부 시간	44

04 동물원에 갔어요! • 46

강아지 그리기	47
고양이 그리기	47
토끼 그리기	48
돼지 그리기	48
기린 그리기	49
사자 그리기	50
양 그리기	51
여우 그리기	51
코끼리 그리기	52
호랑이 그리기	52
울타리 그리기	53
벤치 그리기	53
색칠공부 시간	54

05 야호! 여름방학이다! • 58

물고기 그리기	59
문어 그리기	59
상어 그리기	60
해파리 그리기	60
오징어 그리기	61
불가사리 그리기	62
거북이 그리기	62
꽃게 그리기	63
조개 그리기	63
소라 그리기	64
고래 그리기	64
미역 그리기	65
바위 그리기	65
비치볼 그리기	66
튜브 그리기	66
모래삽 그리기	66
파라솔 그리기	67
모래성 그리기	67
색칠공부 시간	68

06 룰루랄라, 숲속 산책을 떠나요! • 72

나무 그리기	73
여러 종류의 풀 그리기	73
나뭇잎 그리기	74
코스모스 그리기	74
해바라기 그리기	75
튤립 그리기	75
거미 그리기	76
나비 그리기	76
새 그리기	77
개구리 그리기	77
잠자리 그리기	78
무당벌레 그리기	78
고슴도치 그리기	79
버섯 그리기	79
잠자리채 그리기	80
곤충채집통 그리기	80
태양 그리기	81
구름 그리기	81
색칠공부 시간	82

시장에 갔어요! • 84

사과 그리기	85
바나나 그리기	85
포도 그리기	86
감 그리기	86
수박 그리기	87
수박 조각 그리기	87
딸기 그리기	88
파인애플 그리기	88
사탕 그리기	89
햄버거 그리기	89
아이스크림 그리기	90
감자튀김 그리기	91
음료 그리기	91
냄비 그리기	92
숟가락 그리기	92
포크 그리기	93
접시 그리기	93
색칠공부 시간	94

부릉부릉 달려요! • 96

기차 그리기	97
배 그리기	98
잠수함 그리기	99
버스 그리기	100
비행기 그리기	101
헬리콥터 그리기	102
자동차 그리기	103
자전거 그리기	103
색칠공부 시간	104

생일 축하해! • 106

1단 가랜드 그리기	107
고깔모자 그리기	107
초 그리기	108
컵케이크 그리기	108
케이크 그리기	109
폭죽 그리기	110
풍선 그리기	110
색칠공부 시간	111

오늘의 날씨는 어떨까요? • 114

눈사람 그리기	115
털목도리 그리기	115
털모자 그리기	116
털장갑 그리기	116
썰매 그리기	117
번개 그리기	117
우산 그리기	118
장화 그리기	118
우비 그리기	119
색칠공부 시간	120

11 새해 복 많이 받으세요! • 124

남자한복 그리기	125
여자한복 그리기	126
복주머니 그리기	126
팽이 그리기	127
팽이 막대 그리기	127
윷 그리기	128
연 그리기	129
색칠공부 시간	130

13 우주로 여행을 떠났어요! • 142

달 그리기	143
별 그리기	143
로켓 그리기	144
우주인 그리기	145
외계인 우주선 그리기	146
행성 그리기	146
몬스터(외계인) 그리기	147
색칠공부 시간	148

12 메리크리스마스! • 132

산타 할아버지 그리기	133
루돌프 그리기	134
선물 그리기	135
양말 그리기	135
종 그리기	136
진저쿠키 그리기	136
2단 가랜드 그리기	137
눈꽃 그리기	137
크리스마스트리 그리기	138
색칠공부 시간	139

14 공룡이 나타났어요! • 150

공룡알 그리기	151
야자수 그리기	151
화산 그리기	152
스테고사우루스 그리기	152
트리케라톱스 그리기	153
티라노사우루스 그리기	153
에다포사우루스 그리기	154
프테라노돈 그리기	155
색칠공부 시간	156

그림 그리기의 효과

쓱쓱! 따라 그리기만 해도 그림이 완성되니 그림 그리기에게 대한 자신감이 쑥쑥! 자라요.

🧩 아이의 발달에 도움을 줍니다

그림 그리기는 신체, 언어, 인지, 정서, 사회성 발달에 고루 긍정적인 영향을 줄 수 있어요. 낙서와 같은 끄적거림을 통해 근육 운동을 할 수 있고, 나아가 섬세한 표현 능력을 기르게 되면 자신의 생각을 그림으로 말할 수 있답니다. 뿐만 아니라 감정, 정서에 따라 색채를 사용할 수 있고 친구들과 함께 서로 그림을 보며 각자의 생각을 알 수 있어요.

🍎 창의력과 자기표현을 키웁니다

일찍이 TV, 스마트폰을 통해 영상을 보는 아이들은 영아 때부터 빠르게 색과 형태의 움직임에 반응해요. 때문에 예전보다 미술 표현 발달 단계가 빨라지고 있어요. 미술을 통한 창작 활동은 아이의 흥미와 오감을 자극시켜 창의력을 키울 수 있고 자기 표현에 도움을 줄 수 있어요.

🖌️ 아이에게 효과적인 놀이입니다

아이들은 호기심이 많은 대신 쉽게 싫증을 내며 끊임없이 새로운 것을 탐구하고자 하는 특징이 있어요. 그림 그리기는 매 순간 새로운 창작 놀이이며 상상력을 더한 탐구를 가능하게 한답니다. 예를 들어 바다를 그리기 위해 바닷속을 상상하게 되고, 놀이터를 표현하기 위해 놀이 기구와 친구들의 움직임을 관찰하게 돼요. 이처럼 그림 그리기는 간단한 활동 같지만 관찰력과 탐구력을 키울 수 있는 가장 효과적인 놀이라고 할 수 있어요.

⭐ 주제에 맞는 그림 그리기 연습은 학교생활에 자신감을 키우는 데 도움을 줍니다

초등학교에 가면 미술 시간뿐만 아니라 교과서에 나의 생각을 그림으로 표현해보는 활동을 굉장히 많이 해요. 그림에 자신이 있는 친구들은 쓱쓱 생각하는 것들을 잘 표현해내지만 그림을 잘 못 그리는 친구들은 어떻게 해야할지 몰라 시간만 보내는 경우가 많죠. 이런 일이 반복되다 보면 자신감이 떨어지게 되고, 나아가 학교생활에 흥미를 잃을 수도 있게 돼요. 때문에 초등학교에 가기 전 미리미리 자신이 생각하는 것을 그림으로 표현할 줄 아는 습관을 들이는 것이 좋습니다. 그림을 잘 그리든 못 그리든 자신감 있게 표현하는 것이 중요해요. 무엇을 먼저 그려야 할지, 어디에서부터 그려야 할지 모르는 친구들에게 주제를 주고 작은 것부터 그려보는 방법으로 연습하게 한다면, 자신감을 키워줄 수 있답니다.

그림 그리기의 재료

즐거운 그림 그리기 시간을 도와줄 다양한 재료를 소개해요!

연필 ▶ 그림 그리기의 가장 기본이 되는 재료로 HB, 2B, 4B 등으로 나뉘는데, H는 'Hard(단단한)'를 뜻하고 B는 'Black(검은)'을 의미해요. H의 숫자가 높을수록 단단한 연필이고, B의 숫자가 높을수록 진한 연필입니다. 일반적으로 4B연필을 스케치에서 많이 사용하며, 아이들이 처음 그림 그리기를 시작할 때 좋은 재료예요.

크레파스 ▶ 넓은 면적을 색칠하기 수월하고 색감이 강해 아이들이 사용하기 좋은 채색 도구예요. 수채화 물감과 섞이지 않기 때문에 저학년 친구들은 사물을 크레파스로 칠하고 배경을 수채화 물감으로 칠하는 경우가 많아요.

색연필 ▶ 크레파스보다 손에 덜 묻고 섬세하게 표현이 가능하기 때문에 사물의 질감 등을 묘사하기 시작할 때 좋은 재료예요. 수채화 색연필은 채색을 한 뒤 붓으로 물을 칠하면 수채화처럼 색이 번져 다양한 그림을 표현할 수 있는 재료예요.

사인펜 ▶ 기름이 들어가 있는 '유성'과 물이 들어가 있는 '수성'으로 나뉘는 사인펜은 도화지 외에도 OHP 필름, 천 등에 그림을 그릴 수 있다는 장점이 있는 재료예요. 색연필이나 수채화 물감처럼 명암을 주며 색칠하기에는 알맞지 않지만, 매끄럽게 선을 그릴 수 있고 선명한 색을 표현할 수 있는 재료예요.

파스텔 ▶ 간단하게 넓은 면적을 칠할 수 있고 색이 부드럽게 잘 섞이는 재료예요. 막대 형태의 파스텔과 연필 형태의 파스텔이 있는데, 막대 형태로 된 파스텔은 가루 날림이 심해 저학년 친구들이 사용하기에 적합하지 않아요. 연필 형태로 된 연필 파스텔을 사용하면 가루 날림이 적어, 더 효과적으로 파스텔을 사용해볼 수 있어요.

수채화 물감 ▶ 물감에 물을 섞어서 사용하는 채색 도구예요. 색을 섞으며 다양한 색을 만들 수 있는 장점이 있어요. 물 조절을 잘하지 못하는 아이들이라면 수채화 전용 도화지를 함께 사용하면 좋아요. 수채화 전용 도화지는 일반 도화지보다 도톰하고 물을 잘 흡수해 쉽게 사용할 수 있어요.

우리 가족을 소개해요!

초등학교에 가면 가장 자주 그리는 주제가 바로 '우리 가족'이에요. 스케치북에 엄마, 아빠, 동생 등을 그리고 친구들 앞에서 소개해보는 시간을 갖게 될 수도 있어요. 평소에 우리 가족을 관찰해보고 특징을 잘 살려서 가족들을 그려보는 연습을 해볼까요? 사랑하는 가족들과 함께 했던 행복한 기억을 떠올려 그림으로 그려보세요.

미술 선생님이 알려주는 그리기 Point

가족 그리기는 크게 보면 사람 그리기와 같아요. 사람을 그릴 때에는 그 사람이 가지고 있는 특징을 표현하는 것이 포인트랍니다. 엄마 머리는 단발인지 긴 머리인지, 아빠는 얼굴 어디에 점이 있는지 등 가족의 얼굴을 유심히 관찰하고 그림으로 표현할 수 있도록 도와주세요. 또한, 눈, 코, 입을 그릴 때 거울을 보면서 그려보세요. 내가 화가 났을 때, 슬플 때, 즐거울 때의 표정을 지어보고 눈썹과 입 모양의 변화를 보면서 그림으로 표현하면 더욱 효과적으로 그리기를 할 수 있습니다.

여자아이 얼굴 그리기

머리 모양에 따라 얼굴이 달라지므로 다양하게 그려보세요.

① 동그라미를 그려요.

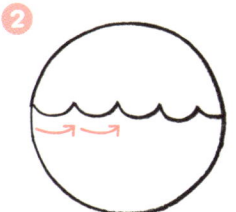
② 물결 모양으로 앞머리를 그려요.

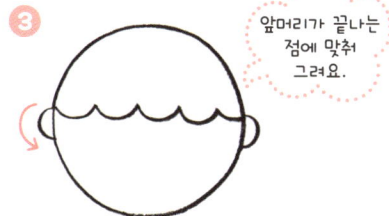
③ 양쪽에 반원으로 귀를 그려요.

앞머리가 끝나는 점에 맞춰 그려요.

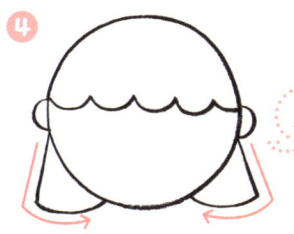
④ 귀 아래쪽에 머리를 표현해요.

긴 머리는 길게 그려요.

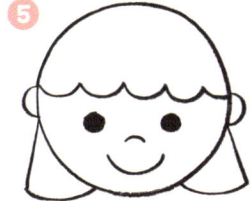
⑤ 눈, 코, 입을 그려요.

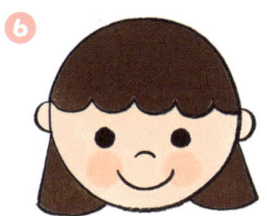
⑥ 예쁘게 색칠해요!

손그림 더하기

◆ **여러 가지 머리 모양**

④번 그림을 그릴 때 조금만 바꾸면 여러 가지 머리 모양을 표현할 수 있어요.
우리 가족을 관찰하고 어떤 머리 모양을 하고 있는지 그려보세요. 예쁜 머리띠나 액세서리를 추가로 그려줘도 좋아요.

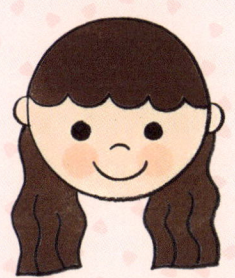
긴 머리

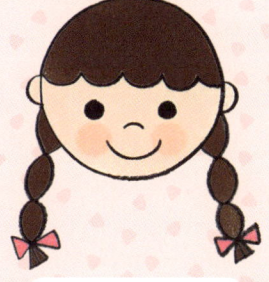
양 갈래로 땋은 머리

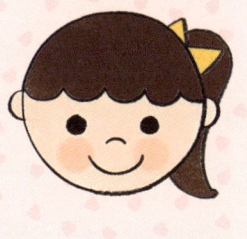
높이 하나로 묶은 머리

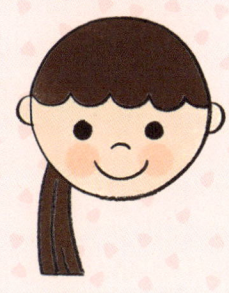
아래로 묶은 머리

남자아이 얼굴 그리기

여자아이 얼굴 그리기에서 머리 모양만 바꾸면 완성돼요.

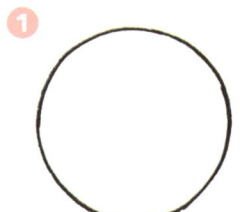

동그라미를 그려요.

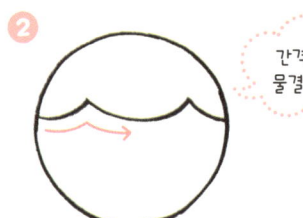

간격이 큰 물결 모양!

가운데는 크게, 양쪽은 작게 곡선을 그려요.

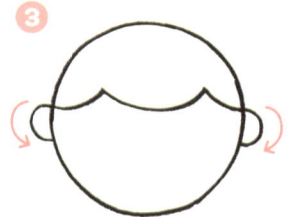

양쪽에 반원으로 귀를 그려요.

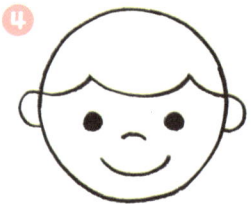

눈, 코, 입을 그려요.

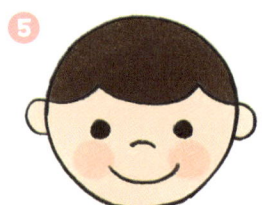

예쁘게 색칠해요!

손그림 더하기

◆ **여러 가지 표정**

사람은 다양한 표정을 가지고 있답니다. 입 모양과 눈썹 모양 등을 조금만 변경하면 다양한 표정을 표현할 수 있어요.

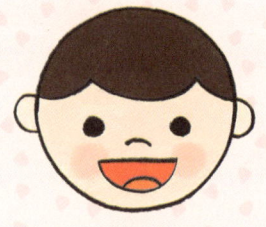

웃는 얼굴

눈썹이 위로 올라가면 화난 얼굴이에요.

화난 얼굴

물방울 모양으로 눈물을 그려주면 실감나는 표정이 완성돼요.

우는 얼굴

아빠 얼굴 그리기

수염과 안경으로 꾸며주면 아빠 얼굴 표현이 쉬워요.

① 동그라미를 그려요.

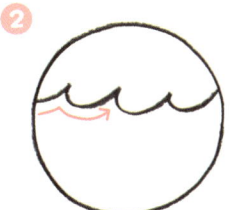
② 물결 모양을 대각선으로 그려요.

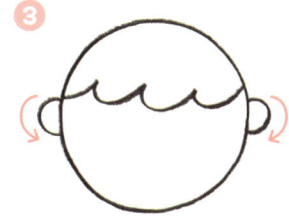
③ 얼굴 양쪽에 반원으로 귀를 그려요.

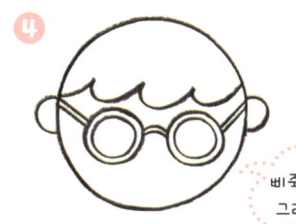
④ 안경을 그려요.

삐죽삐죽 수염을 그려도 좋아요.

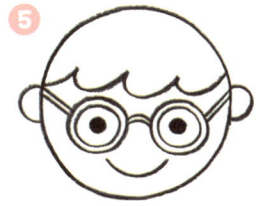
⑤ 눈, 입을 그려요.

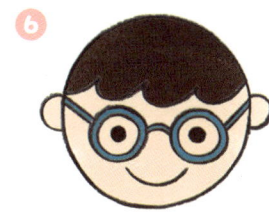
⑥ 예쁘게 색칠해요!

엄마 얼굴 그리기

뽀글뽀글 파마머리가 포인트예요!

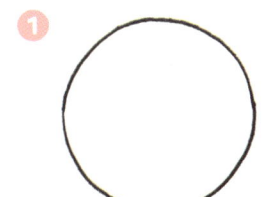
① 동그라미를 그려요.

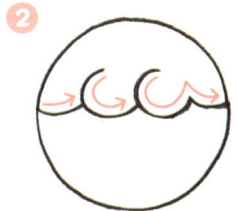
② 가운데 동그라미를 그리듯 앞머리를 그리고 양쪽은 짧은 곡선으로 마무리해요.

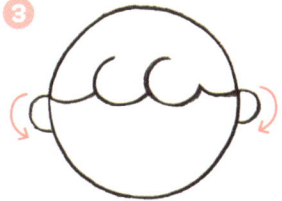
③ 얼굴 양쪽에 반원으로 귀를 그려요.

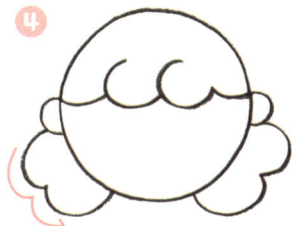
④ 큰 곡선으로 아래 머리를 표현해요.

엄마의 모습을 관찰하고 다른 머리 모양을 그려도 좋아요.

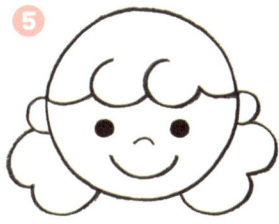
⑤ 눈, 코, 입을 그려요.

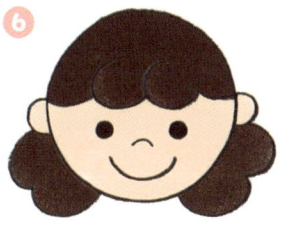
⑥ 예쁘게 색칠해요!

할머니 얼굴 그리기

뽀글뽀글 파마머리와 입가의 주름으로 할머니를 표현해요.

동그라미를 그려요.

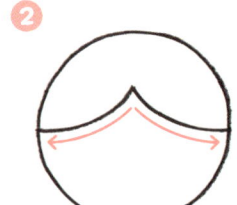
가운데부터 둥근 곡선으로 앞머리를 그려요.

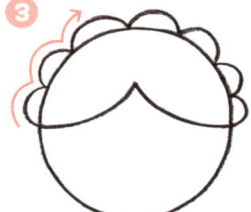
작은 곡선으로 파마머리를 그려요.
앞머리가 끝나는 지점에서 시작해요.

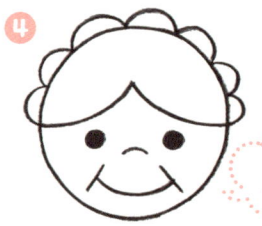
눈, 코, 입과 입 양쪽에 주름을 표현해요.

주름이 포인트!

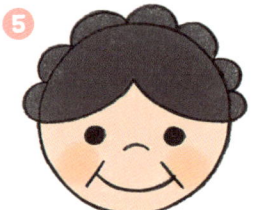
예쁘게 색칠해요!

할아버지 얼굴 그리기

아빠 얼굴 그리기와 비슷하지만 주름 표현이 달라요.

동그라미를 그려요.

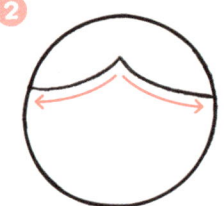
가운데부터 둥근 곡선으로 앞머리를 그려요.

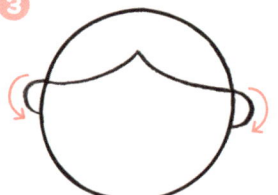
얼굴 양쪽에 반원으로 귀를 그려요.

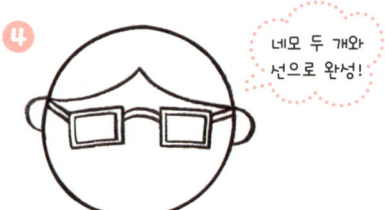
안경을 그려요.

네모 두 개와 선으로 완성!

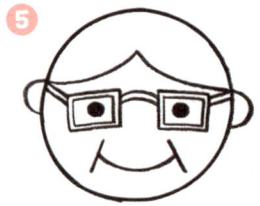
눈과 입을 그리고 입 양쪽에는 주름을 표현해요.

예쁘게 색칠해요!

반팔 티셔츠 그리기

우리가 입는 티셔츠를 생각하면서 그려요.

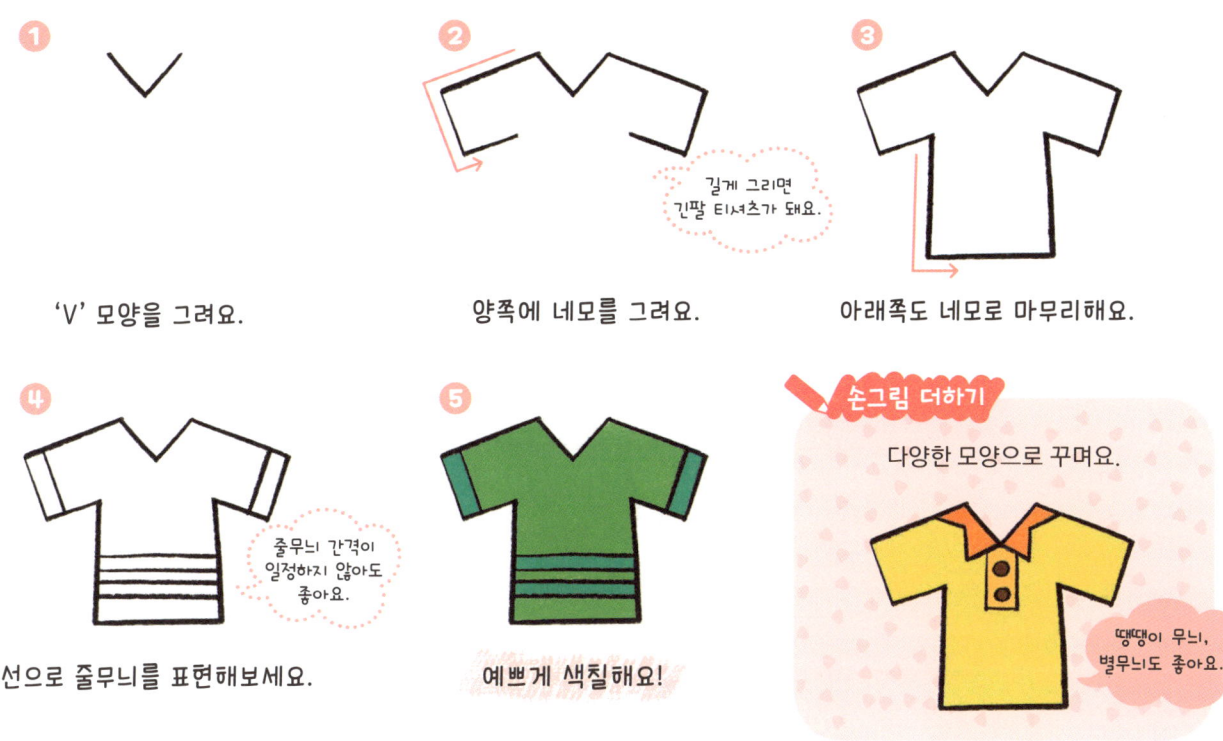

짧은 치마 그리기

사다리꼴 도형에 세모 도형을 그린다고 생각하면 쉬워요.

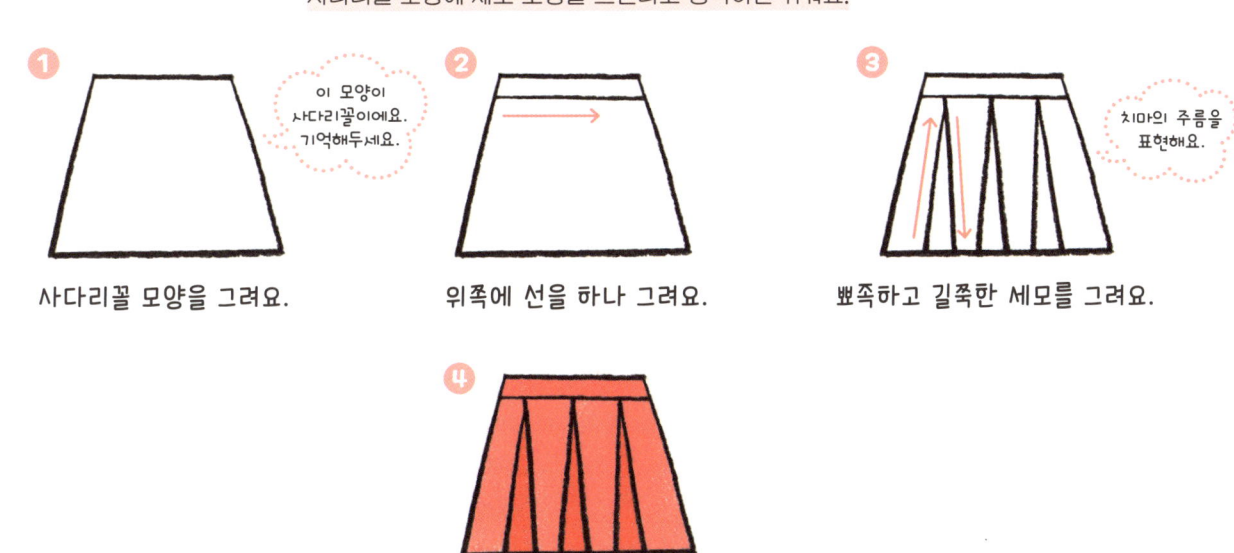

긴 치마 그리기

같은 모양을 여러 개 겹쳐 그리면 돼요.

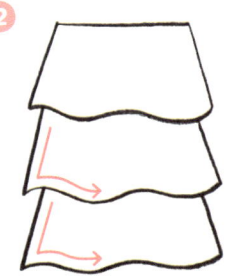
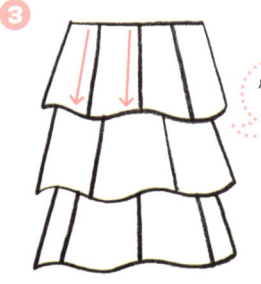

사다리꼴 도형에서 아래쪽을 물결 모양으로 그려요.

같은 방법으로 아래에 두 개 더 그려요.

세로로 선을 그려요.

세로선이 겹치지 않도록 그려야 예뻐요.

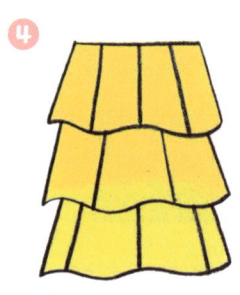

예쁘게 색칠해요!

손그림 더하기

◆ **여러 가지 치마**

치마의 종류는 정말 다양해요. 색깔과 모양을 변경하면 전혀 다른 느낌의 치마를 표현할 수 있답니다. 예쁘게 무늬를 그리고 친구들이 좋아하는 색으로 칠해보세요.

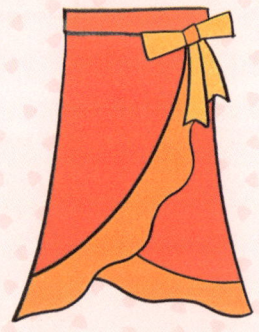

청치마 나풀나풀 긴 치마

바지 그리기

길이만 다르게 하면 긴바지, 반바지를 그릴 수 있어요.

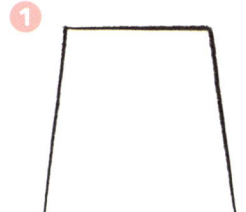
① 사다리꼴 모양을 그려요.

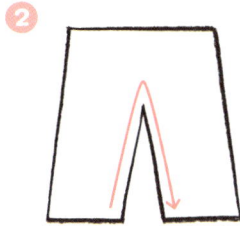
② 아래쪽 가운데에 길쭉한 세모를 그리고 겹치는 부분은 지워요.

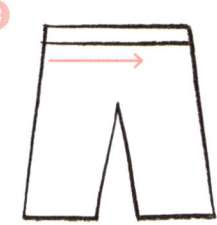
③ 위쪽에 선을 그려 허리 부분을 표현해요.

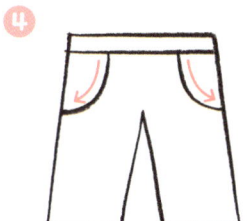
④ 양쪽에 주머니를 그려요.

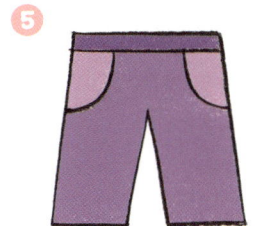
⑤ 예쁘게 색칠해요!

손그림 더하기

사다리꼴 모양을 길게 하면 긴바지를 그릴 수 있어요!

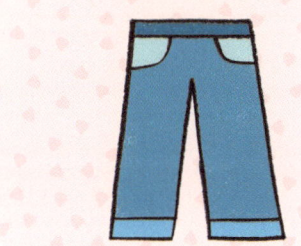

원피스 그리기

위아래가 붙어 있는 옷이 원피스예요.

①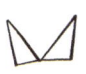
세모가 마주보도록 그려요.
세모를 두 개 그려요.

②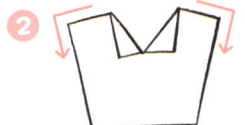
네모를 그려 원피스 윗부분을 만들어요.

③
별무늬, 줄무늬도 좋아요!
동그라미로 꾸며요.

④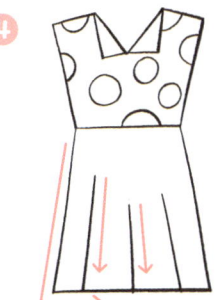
치마를 그리고 선을 그려 주름을 만들어요.

⑤
예쁘게 색칠해요!

신발 그리기

같은 모양을 두 개 그리면 신발 한 켤레가 완성돼요.

1

가로로 긴 네모를 그려요.

2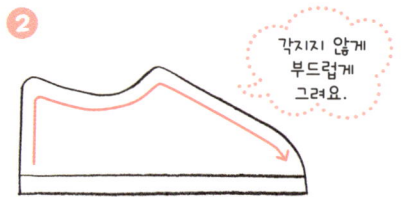

각지지 않게 부드럽게 그려요.

네모 위에 신발의 틀을 그려요.

3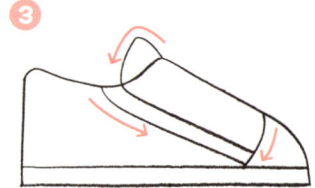

신발의 코와 줄무늬, 끈 앞부분을 그려요.

4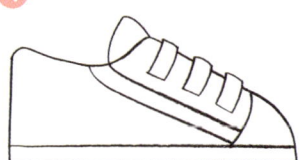

네모로 신발끈을 표현해요.

5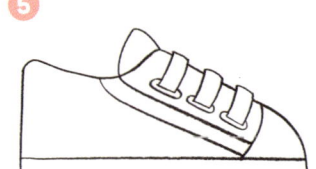

신발끈 구멍을 타원으로 그려요.

6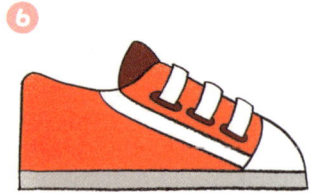

예쁘게 색칠해요!

7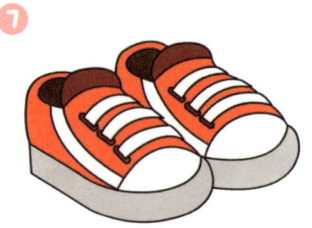

똑같은 신발을 하나 더 그리면 한 켤레가 완성돼요.

손그림 더하기

◆ **여러 가지 신발 그리기**

신발의 종류는 정말 다양해요. 뾰족뾰족 구두도 있고, 친구들이 신나게 타는 롤러블레이드도 있어요.

운동화

굽이 높은 구두

단화

바퀴가 많아요.

롤러블레이드

손 그리기

오른손과 왼손을 그려보세요.

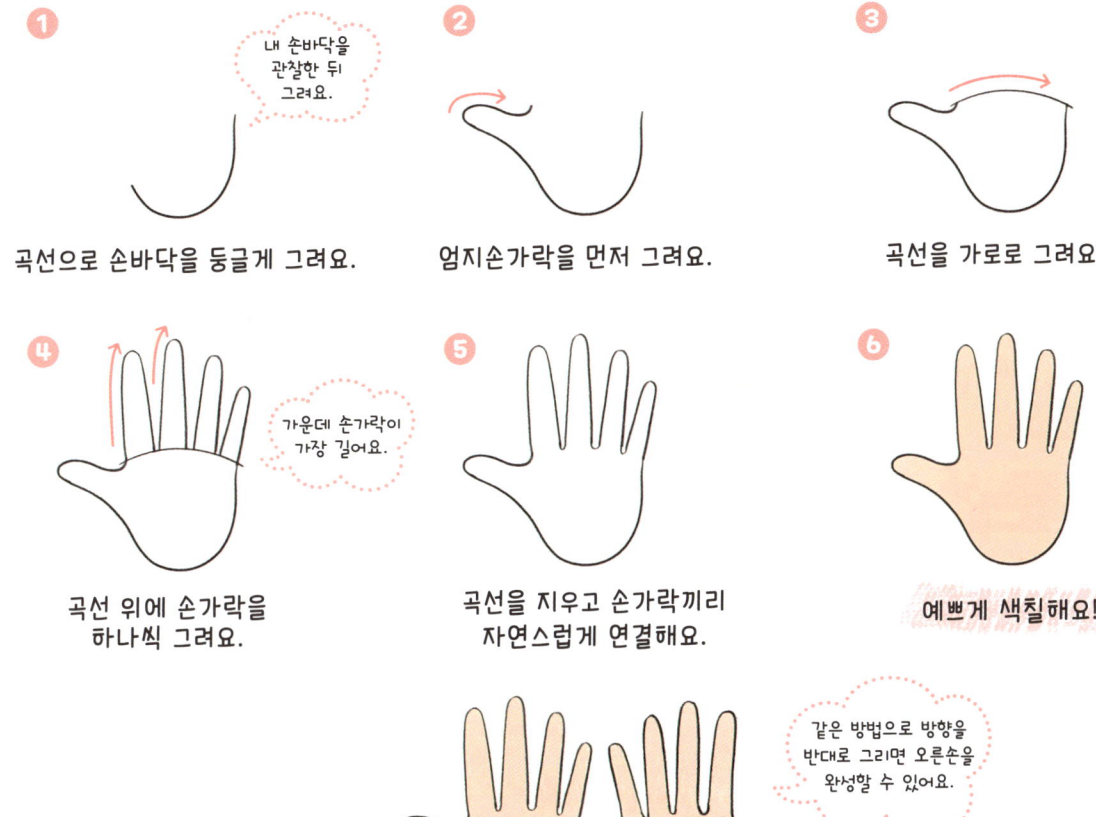

① 곡선으로 손바닥을 둥글게 그려요.
내 손바닥을 관찰한 뒤 그려요.

② 엄지손가락을 먼저 그려요.

③ 곡선을 가로로 그려요.

④ 곡선 위에 손가락을 하나씩 그려요.
가운데 손가락이 가장 길어요.

⑤ 곡선을 지우고 손가락끼리 자연스럽게 연결해요.

⑥ 예쁘게 색칠해요!

같은 방법으로 방향을 반대로 그리면 오른손을 완성할 수 있어요.

◆ **여러 가지 손가락 모양 그리기**

손가락을 조금만 응용하면 다양한 손가락 모양을 만들 수 있어요. 왼손과 오른손을 구분하여 그려보세요.

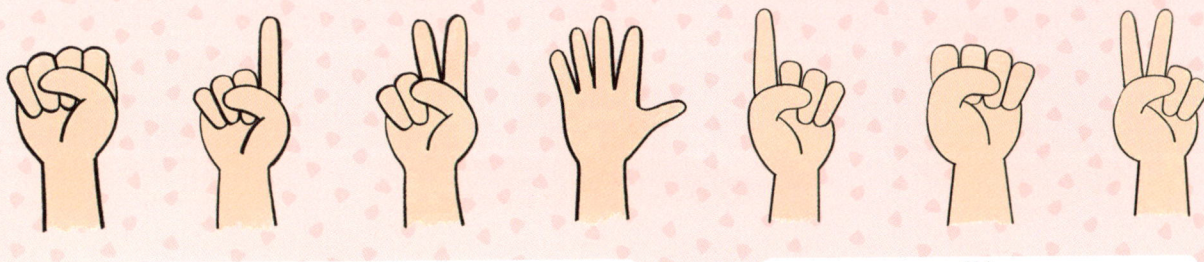

오른손　　　　　　　　왼손

다양한 팔 모양 그리기

팔만으로도 다양한 느낌을 표현할 수 있어요.

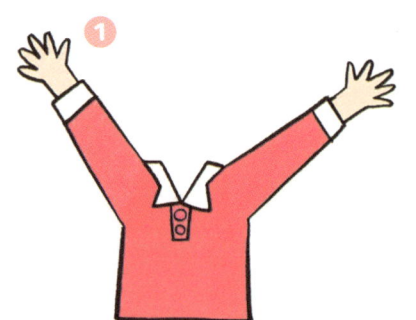

① 양쪽 팔을 활짝 펴고 손바닥을 펼쳐 보이면 '만세'하는 모습을 표현할 수 있어요.

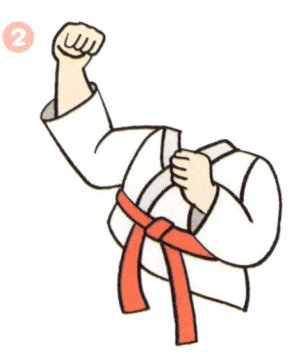

② 주먹을 쥐고 있으면 태권도를 하는 모습을 표현할 수 있어요.

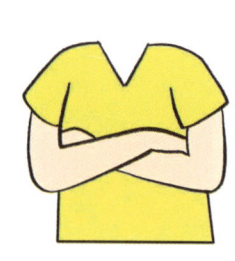

③ 양쪽 팔을 대각선으로 그리면 팔짱 낀 모습을 표현할 수 있어요.

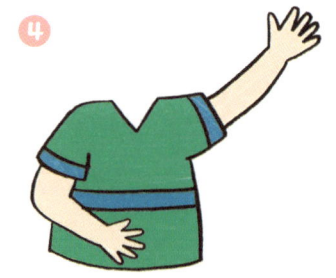

④ 한 손을 높이 들면서 인사하는 모습을 표현해요.

⑤ 팔을 꺾어 그리면 달리기하는 모습을 표현할 수 있어요.

⑥ 양손을 허리에 올려 표현해봐요.

손그림 더하기

◆ 액세서리 그리기

우리가 그린 사람 모습에 액세서리를 추가해서 그려주면 더 예쁘게 완성할 수 있어요!

캡 모자

챙이 넓은 모자

리본이 달린 모자

다양한 다리 모양 그리기

앞에서 그린 팔 모양과 합치면 어떤 모양이 될까요?

① 양쪽 다리를 꺾어 그리면 점프하는 모습을 표현할 수 있어요.

② 한쪽 다리를 길게 뻗어 발차기하는 모습을 표현할 수 있어요.

③ 신발을 사선으로 그리면 편하게 서 있는 모습을 표현할 수 있어요.

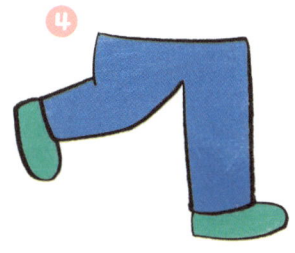

④ 한쪽 다리는 직선으로, 다른 한쪽은 꺾어 그리면 걷는 모습을 표현할 수 있어요.

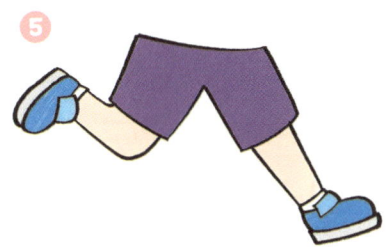

⑤ 한쪽 다리는 사선으로 다른 한쪽 다리는 꺾어 그리면 달리기하는 모습을 표현할 수 있어요.

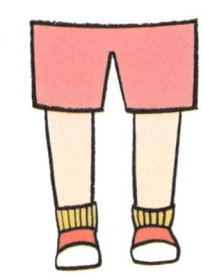

⑥ 신발을 정면으로 그리면 곧게 선 모습을 표현할 수 있어요.

여러 가지 리본 머리띠 지팡이

색칠공부 시간

사랑하는 우리 가족을 소개합니다!
집 앞 공원에 나들이를 갔다가 사진을 찍었어요.
사진의 배경과 엄마, 아빠, 형제들의
옷을 예쁘게 꾸미고, 색칠해보세요.

자유롭게 색칠하고 앞에서 그린 소재들을 추가로 그려봐도 좋아요.

02 놀이터에 갔어요!

초등학교에 가면 경험했던 일을 그리는 시간을 자주 갖게 될 거예요. 일상에서의 우리 모습을 생각해보고 그리면 돼요. 우리 친구들이 학교가 끝나고 많은 시간을 보내는 곳 중 하나가 바로 놀이터죠. 친구들과 재미있게 놀았던 기억을 되살려 그림을 그려볼까요? 놀이터 주변에 집도 함께 그리면 우리 동네를 완성할 수 있어요.

미술 선생님이 알려주는 그리기 Point

놀이터에 있는 놀이기구들은 작은 장난감과 다르게 구조적인 특징을 가지고 있습니다. 놀이기구를 그릴 때에는 놀이기구를 이루고 있는 가장 큰 것을 먼저 그리는 것이 좋습니다. 예를 들어, 그네를 그릴 때는 그네를 이루고 있는 기둥을 먼저 그리고 의자와 그네 줄같이 작은 요소들을 그리면 더 쉽게 표현할 수 있습니다. 기본적으로 놀이기구 그리는 법을 익히면 아이가 자유롭게 미끄럼틀의 모양을 바꿔보는 등 원하는 놀이기구를 표현할 수 있을 거예요.

창문 그리기

네모만으로 창문을 완성할 수 있어요.

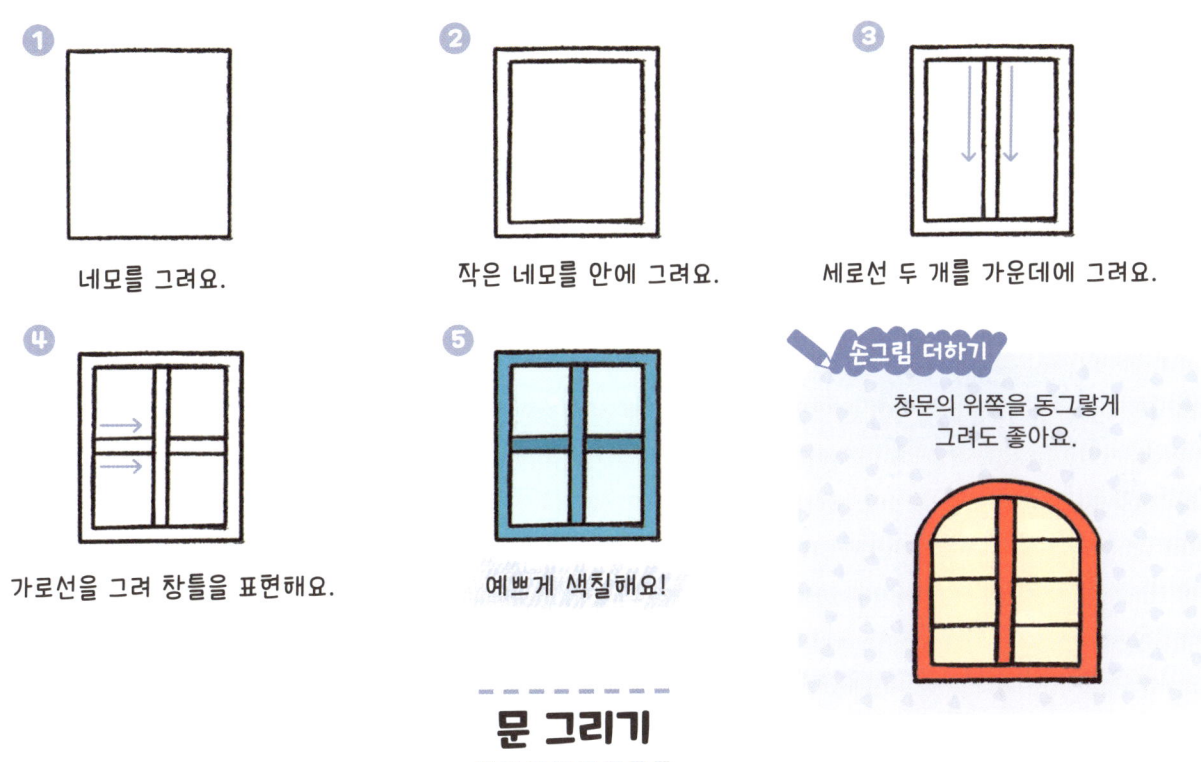

문 그리기

우리 집 방문은 어떻게 생겼는지 관찰해보고 그려요.

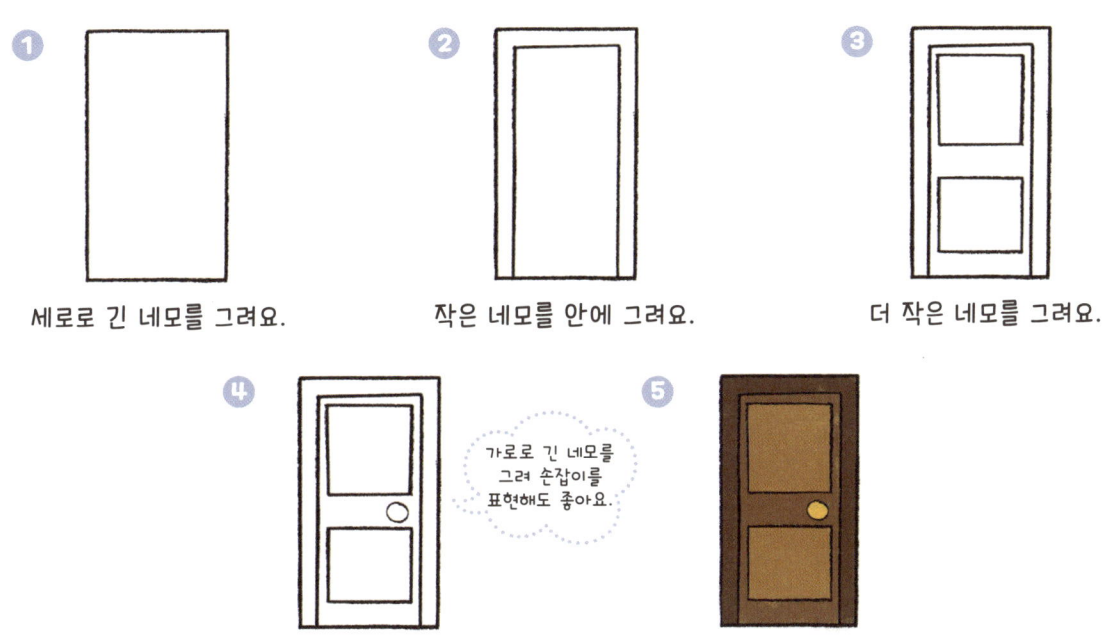

집 그리기

사다리꼴과 네모로 집 하나를 완성할 수 있어요.

① 사다리꼴 모양으로 지붕을 그려요.

② 지붕을 꾸며요. (구불구불 물결이에요.)

③ 네모로 굴뚝을 그려요.

④ 지붕 아래 큰 네모를 그려요.

⑤ 창문을 그려요. (내 맘대로 창문을 꾸며요.)

⑥ 문을 그려요. (문 그리기를 참고해서 그려요.)

⑦ 작은 네모로 벽돌을 그려요. (벽돌의 무늬를 다양하게 꾸며보세요.)

⑧ 예쁘게 색칠해요!

손그림 더하기

같은 방법으로 하나 더 그리면 2층집을 완성할 수 있어요.

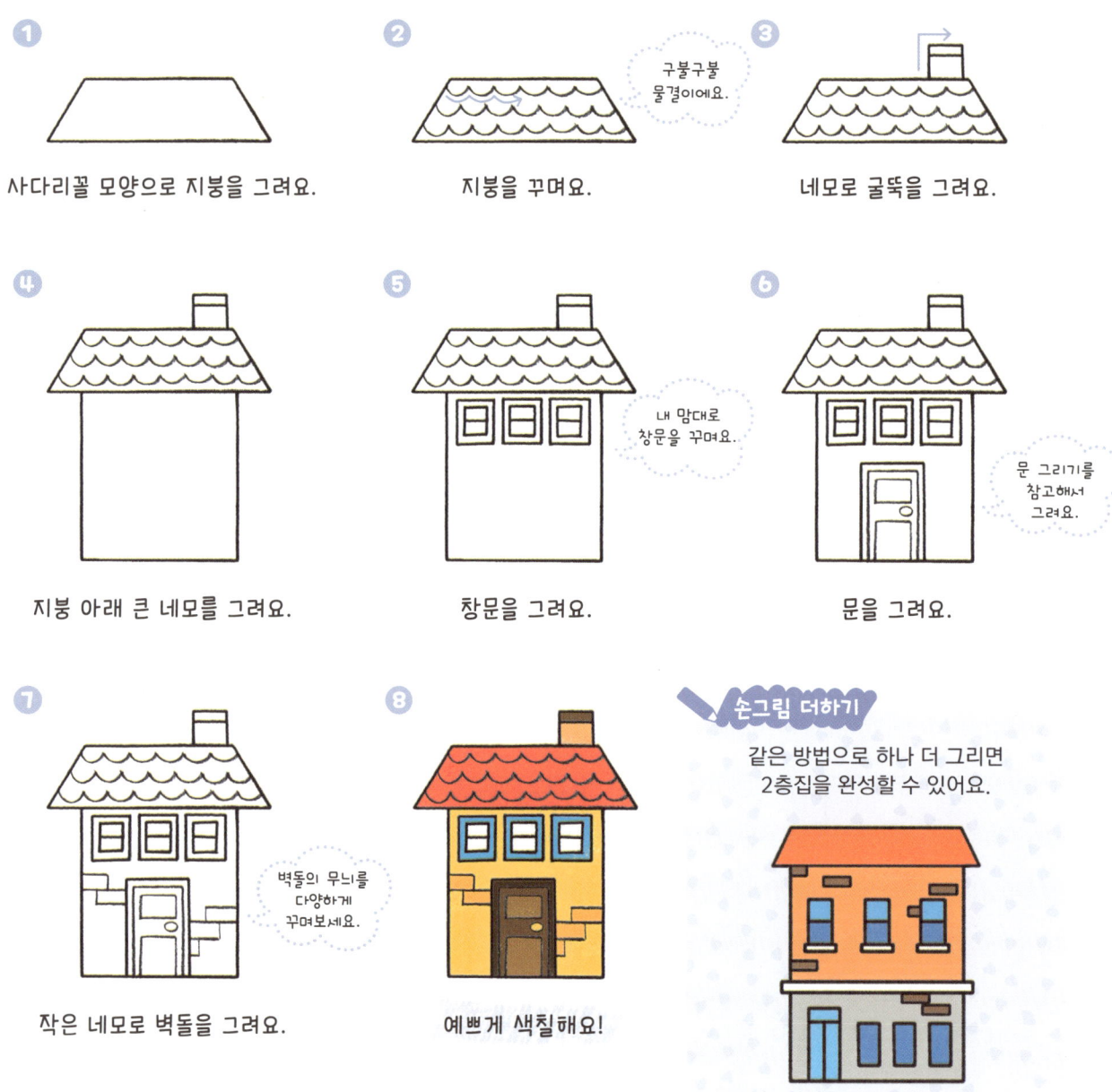

아파트 그리기

여러 집이 모여 있는 곳이 아파트예요.

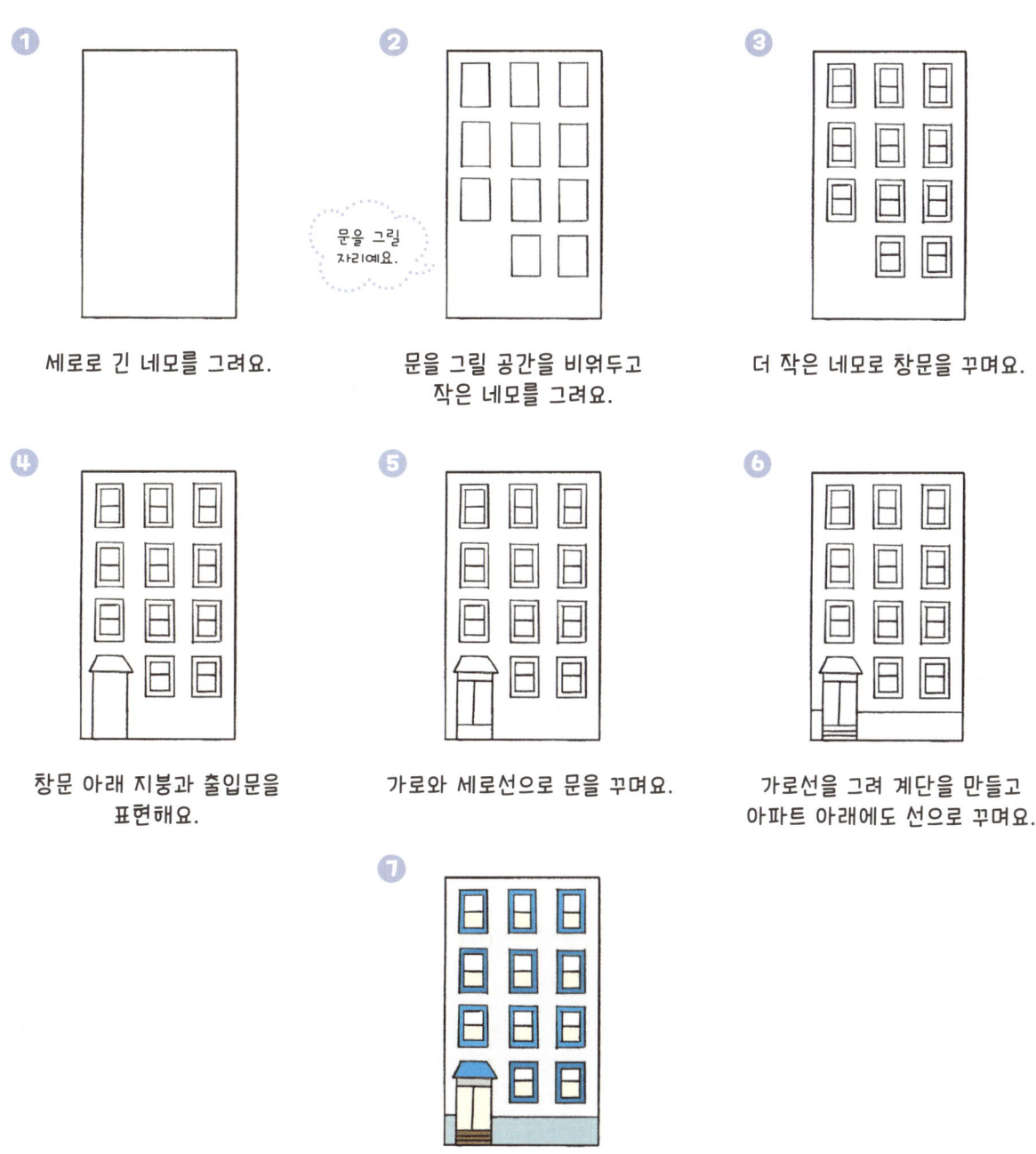

빌딩 그리기

아파트와 비슷하지만 조금 달라요.

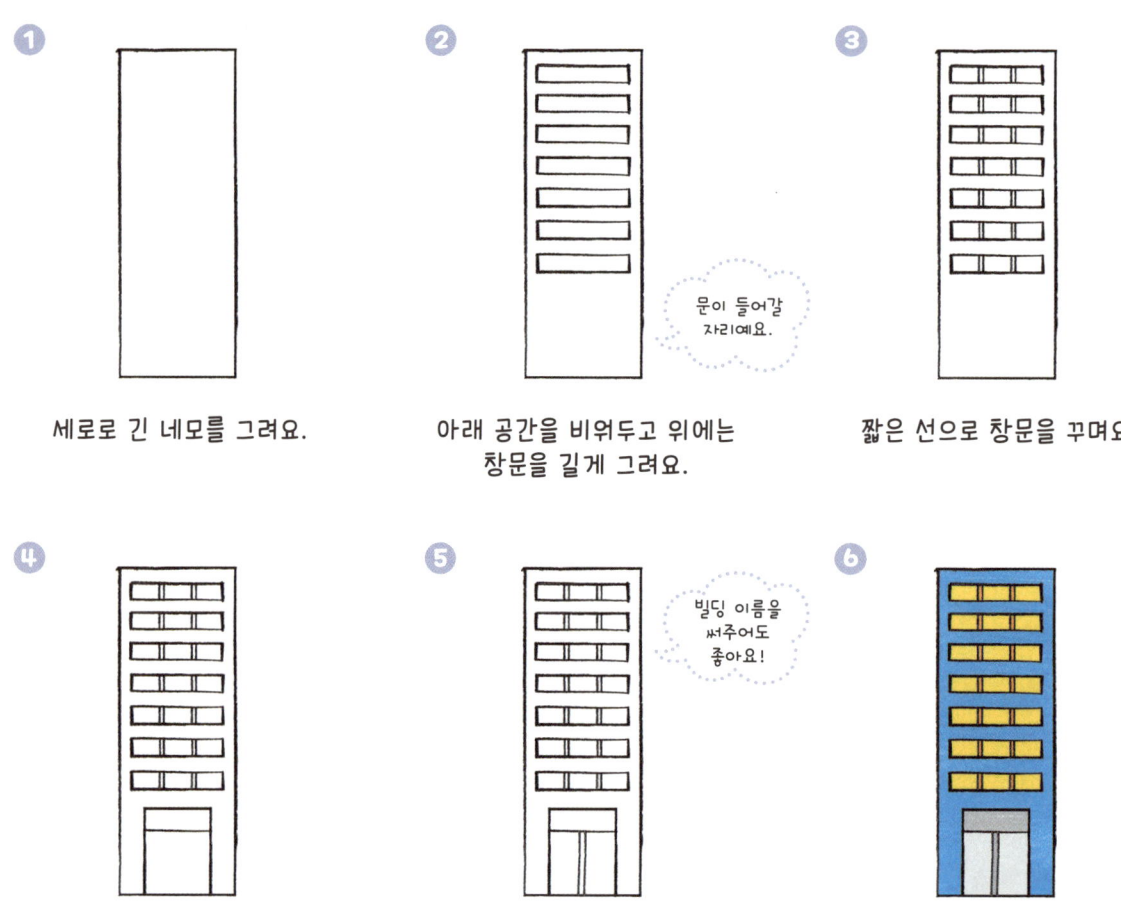

미끄럼틀 그리기

우리 동네 미끄럼틀은 어떤 모양인가요?

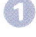 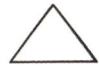

세모를 그려요.

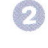

세모 아래에 네모 두 개를 그려요.

동그라미로 창문을 표현해요.

긴 네모로 기둥을 그려요.

오른쪽에 미끄럼틀을 그려요.

왼쪽에는 미끄럼틀로 올라가는 계단을 그려요.

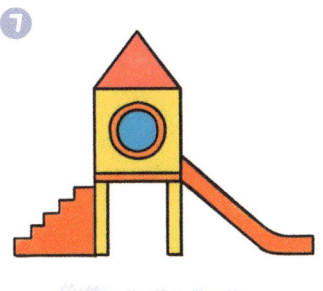

예쁘게 색칠해요!

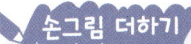

손그림 더하기

미끄럼틀을 다른 방향에서 본 모습이에요.

그네 그리기

기둥을 가로로 길게 그려서 그네 두 개를 표현해보세요.

❶

아래쪽 선이 없는 둥근 네모를 두 개 그려요.

❷

양쪽에 그네 받침을 그려요.

❸

긴 선 두 개를 그려 그네 줄을 표현해요.

❹
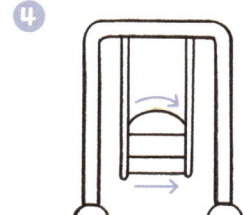
반원과 네모로 그네 의자를 표현해요.

❺
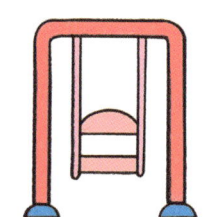
예쁘게 색칠해요!

시소 그리기

시소는 항상 기울어져 있어요.

❶

네모를 그려요.

❷

가운데 타원과 작은 원을 그려요.

❸

양쪽에 긴 네모를 그려요.

❹

양쪽에 손잡이를 표현해요.

❺

손잡이 양쪽으로 의자를 그려요.

❻
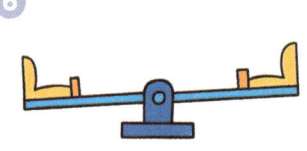
예쁘게 색칠해요!

움직이는 말 그리기

말의 머리 표현이 어려울 수 있어요. 여러 번 따라 그려보세요.

 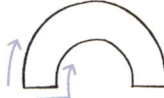 도넛 모양을 반만 그려요.

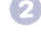 아래쪽에 네모로 말의 기둥을 그려요.

 대각선을 그려 스프링을 표현해요.

 오른쪽에 말의 얼굴을 그려요.

 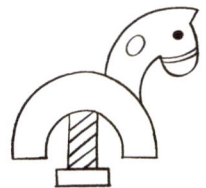 말의 눈, 입을 그리고 손잡이를 동그라미로 표현해요.

 말의 갈기, 안장, 꼬리를 그려요.

 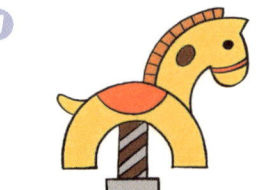 예쁘게 색칠해요!

철봉 그리기

높이가 다른 철봉을 여러 개 그려보세요.

 끝이 둥근 긴 네모로 기둥을 두 개 그려요.

 기둥 아래 사다리꼴 모양으로 받침대를 그려요.

 가로선으로 기둥을 이어 철봉을 만들어요.

 예쁘게 색칠해요!

색칠공부 시간

학교가 끝나고 놀이터에서 노는 게 제일 좋아요.
그네도 타고, 시소도 타고 재미있게 놀 수 있어요.
놀이터에서 친구들과 하고 싶은 게 뭔가요? 자유롭게 그려보세요.

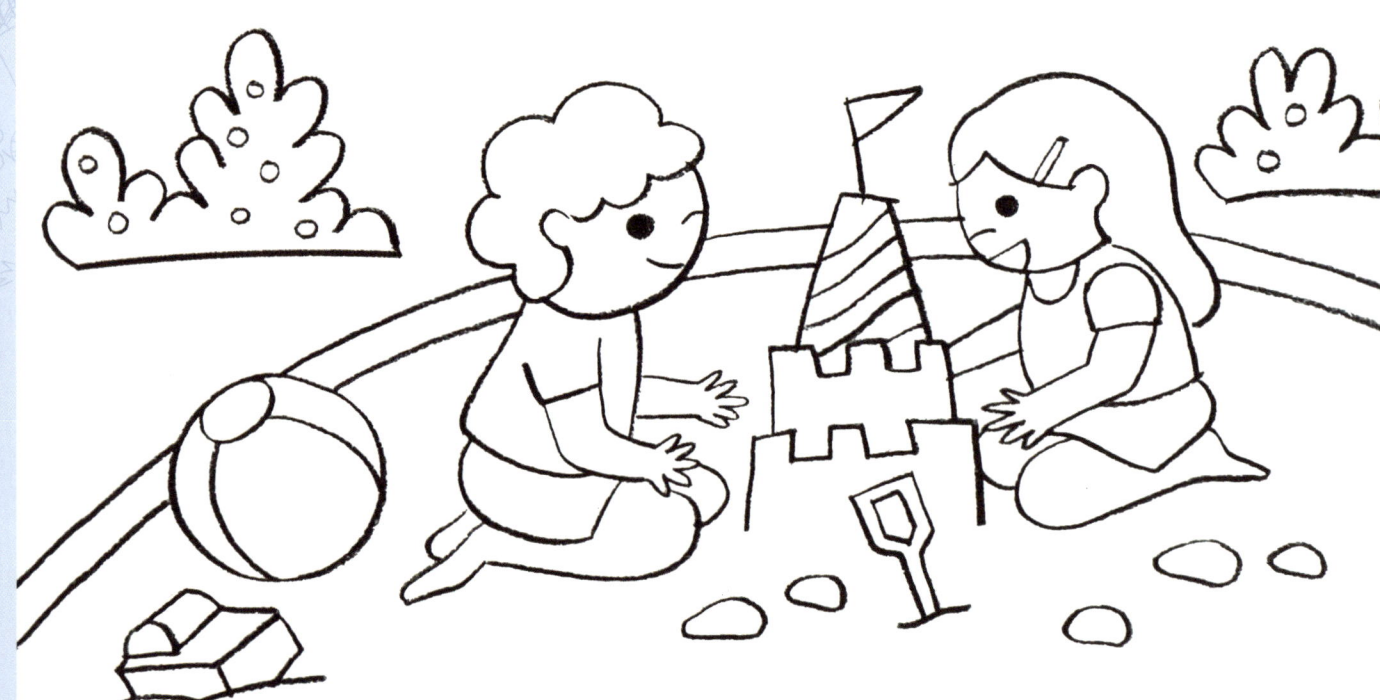

자유롭게 색칠하고 앞에서 그린 소재들을 배치해보세요.

친구야 학교 가자!

학교에 가면 친구들과 선생님을 만나 즐겁게 공부를 할 수 있어요. 책상, 의자, 칠판 등을 그려 우리 교실을 표현해보고 내 가방에 있는 다양한 학용품을 그려볼 거예요. 학교에 가져가는 학용품을 생각해보고 도화지에 표현하여 우리 학교의 풍경을 완성해볼까요?

미술 선생님이 알려주는 그리기 Point

학교 풍경 그리기는 아이들에게 어렵게 느껴질 수 있지만 알고 보면 중복되는 그리기 소재가 많아 쉬운 주제 중 하나입니다. 반복해서 책상과 의자를 표현한 뒤 친구들을 그리면 된답니다. 책상 위에 몇 가지 학용품을 그려주면 완성도 높은 교실 풍경을 그릴 수 있습니다. 학용품 역시 네모와 동그라미 등 단순한 도형으로도 충분히 그릴 수 있으니 천천히 그리는 법을 익혀보세요.

학교 그리기

우리 학교의 모습을 관찰해서 그려도 좋아요.

❶
세모 지붕을 그리고 네모를 아래쪽으로 길게 그려요.

❷
세모 지붕 아래에 동그라미로 시계를 그려요.

❸
양쪽에 지붕을 그리고 네모로 학교의 틀을 만들어요.

❹
양쪽에 창문을 그려요.

❺
가운데에는 반원으로 둥근 창문을 그려요.

❻
문을 네모로 길게 그려요.

❼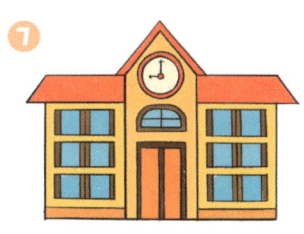
예쁘게 색칠해요!

연필 그리기

연필의 끝은 뾰족하게 그려요.

❶
세모를 그리고 그 안에 세로선을 그려 연필심을 표현해요.

❷
연필심 옆에 가로로 긴 네모와 가로선을 그려 꾸며요.

❸
예쁘게 색칠해요!

자 그리기

길고 짧은 눈금선을 표현해보세요.

① 가로로 긴 네모를 그리고 세로로 긴 선을 간격을 맞춰 그려요.

② 긴 선 사이사이에 짧은 선 네 개를 그려요.

③ 예쁘게 색칠해요!
긴 세로줄에 5단위로 숫자를 써도 좋아요.

지우개 그리기

네모로 지우개 끝을 표현해도 좋아요.

① 마름모 모양을 그려요.

② 네모로 옆면을 그려요.

③ 둥글게 반원을 그려요.

④ 아래에 둥근 곡선으로 지우개 옆면을 표현해요.

⑤ 예쁘게 색칠해요!

✏️ 손그림 더하기

◆ 여러 가지 모양의 자 그리기

각도기 삼각자

책 그리기

접힌 책, 펼친 책 모두 그려보세요.

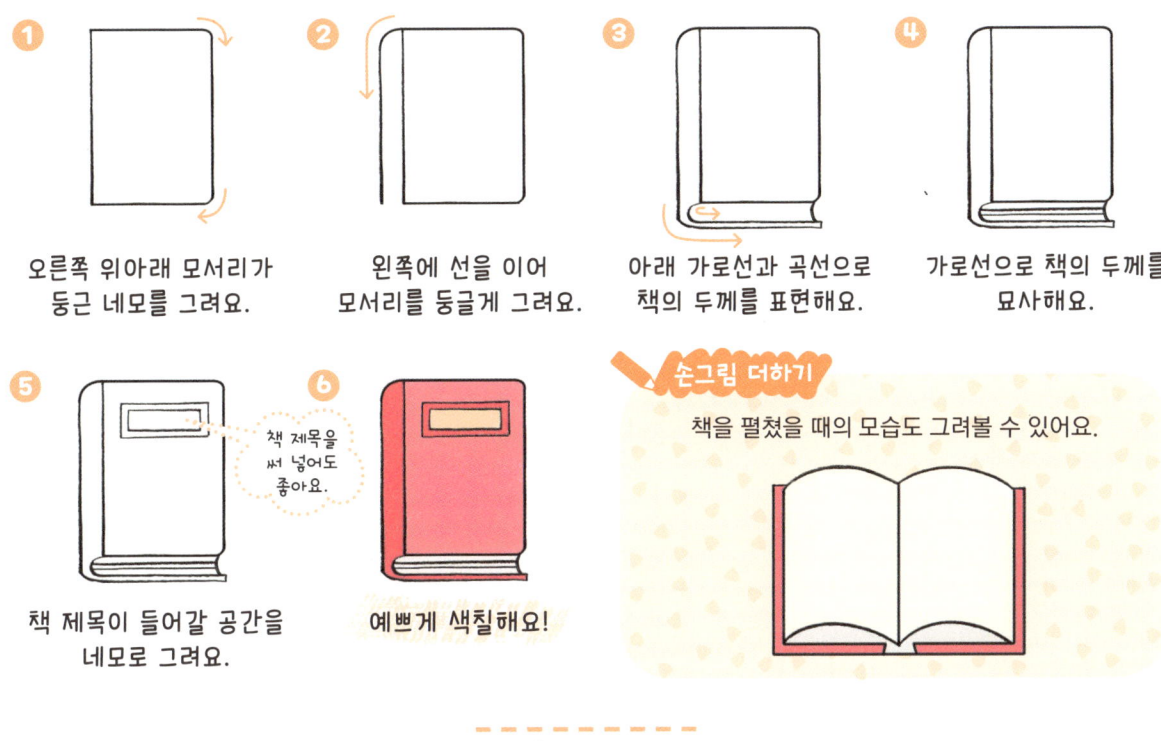

수첩 그리기

구불구불 스프링 표현이 포인트예요.

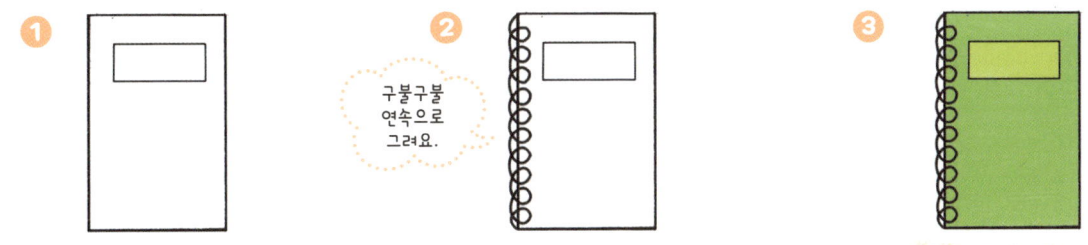

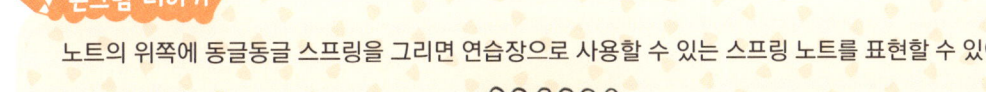

가방 그리기

내가 좋아하는 캐릭터를 가방에 함께 그려줘도 좋아요.

① 모서리가 둥근 네모를 그려요.

② 아래쪽에 선을 그려 가방 아래 받침을 만들어요.

③ 반원과 네모로 주머니를 꾸며요.

점선으로 장식하면 더 예뻐요.

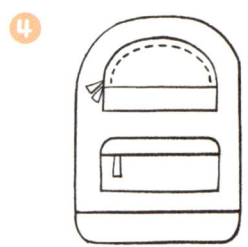
④ 세모로 주머니 지퍼를 만들어요.

⑤ 양쪽에 어깨끈을 그려요.

⑥ 가방 위에 작은 고리를 표현해요.

⑦ 예쁘게 색칠해요!

가방 위에 작은 고리와 어깨끈을 같은 색으로 색칠하면 어깨끈이 세 개인 것처럼 보일 수 있어요.

책상 그리기

서랍이 있는 책상을 그려보아요.

①
마름모를 길게 그려요.

②
아래쪽에 뒤집어진 'ㄷ'자 모양으로 책상다리를 그려요.

③
옆쪽에도 같은 방법으로 책상다리를 그려요.

④
대각선으로 선을 그어 서랍을 만들어요.

⑤
서랍 아래 긴 네모를 그려 다리를 완성해요.

안쪽에 다리를 한 번 더 그리면 입체적으로 보여요.

⑥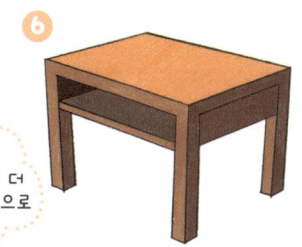
예쁘게 색칠해요!

의자 그리기

등받이가 있고, 없는 두 종류의 의자를 그릴 수 있어요.

①
마름모를 그려요.

②
마름모 아래 네모를 이어 그려요.

③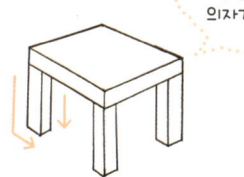
아래 의자 다리 세 개를 만들어요.

등받이가 없는 의자가 완성돼요.

④
의자 등받이를 표현해요.

⑤
예쁘게 색칠해요!

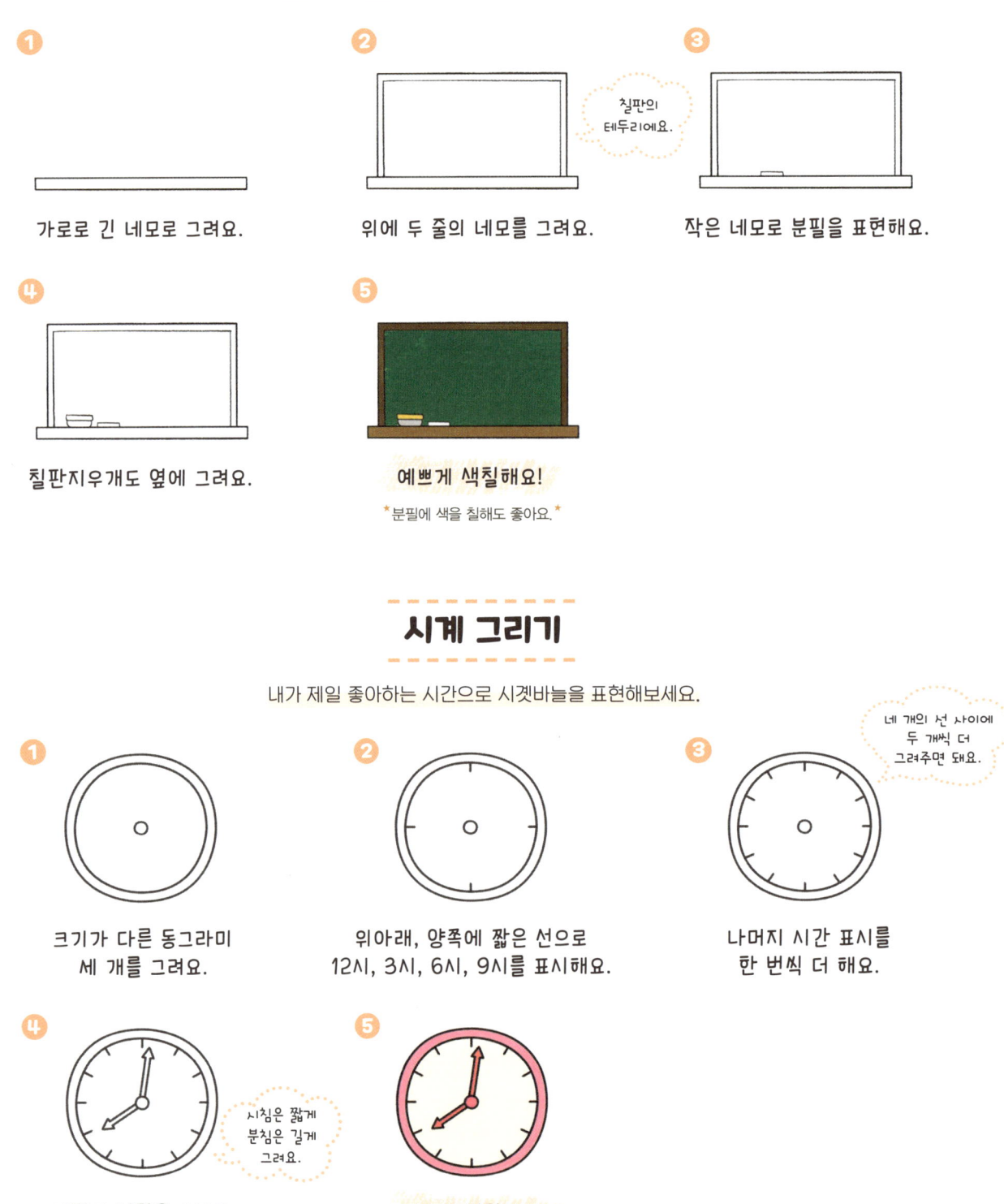

태극기 그리기

자랑스러운 우리나라의 국기인 태극기 그리는 법을 꼭 알아두세요.

① 큰 네모 안에 동그라미를 그려요.

② 동그라미 안에 물결로 태극 모양을 그려요.

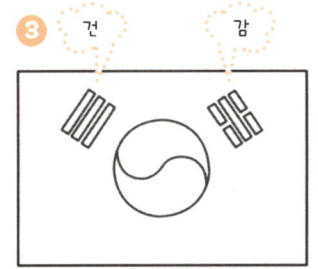

③ 태극무늬의 위쪽에 하늘을 뜻하는 '건'과 달을 뜻하는 '감'을 그려요.

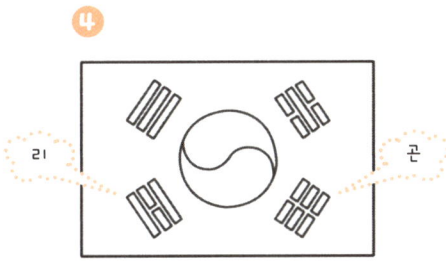

④ 태극무늬의 아래쪽에 땅을 뜻하는 '곤'과 해를 뜻하는 '리'를 그려요.

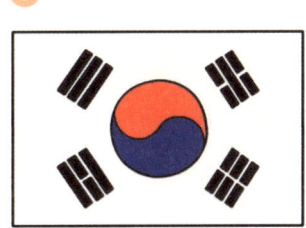

⑤ 예쁘게 색칠해요!

아래쪽이 파란색, 위쪽이 빨간색!

손그림 더하기

◆ **태극기 봉에 태극기가 걸려있는 모습**

우리나라의 국기인 태극기는 기념일인지 조의를 표하는 날인지에 따라 거는 방법이 달라요.

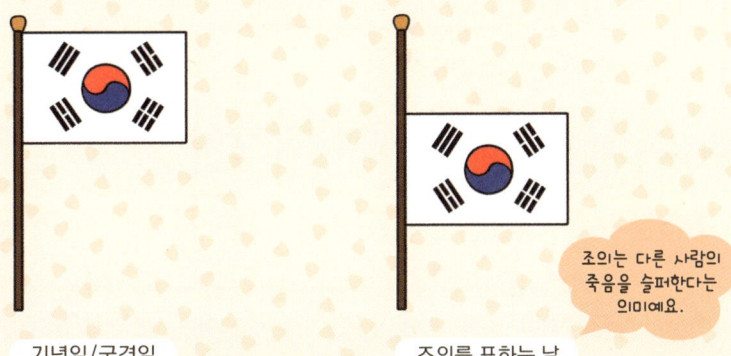

기념일/국경일 조의를 표하는 날

조의는 다른 사람의 죽음을 슬퍼한다는 의미예요.

색칠공부 시간

선생님이 칠판 앞에 서 계시네요. 칠판에는 어떤 내용이 쓰여 있을까요?
친구들의 교실 모습을 그리고 꾸며보세요.

자유롭게 생각하고 앞에서 그린 소재들을 추가로 더 그려봐도 좋아요.

동물원에 갔어요!

초등학교에 가면 친구들이 가장 좋아하는 날이 바로 소풍 가는 날이에요. 동물원, 놀이공원, 공원 등 다양한 곳으로 소풍을 가요. 오늘은 동물원으로 소풍을 갈 거예요. 동물원에 가면 어떤 동물들을 볼 수 있을까요? 동물원에서 만나볼 수 있는 동물들을 모두 그려보아요.

미술 선생님이 알려주는 그리기 Point

동물 그리기는 아이들이 그리는 데 흥미를 붙일 수 있는 재미있는 주제입니다. 사람 그리기와 마찬가지로 기린, 코끼리, 사자 등 동물마다 가지고 있는 특징들을 살려서 그리는 것이 포인트입니다. 강아지의 경우 견종에 따라 귀의 크기, 털의 모양 등을 다르게 그릴 수 있습니다. 기본적인 강아지 그리기를 익힌 다음 아이가 좋아하는 견종을 생각해보고 귀의 위치와 모양을 다르게 그려보세요.

강아지 그리기

동글동글 사랑스러운 강아지를 그려보아요.

동그라미를 그려요.

세모로 코를 그리고 양쪽에 곡선을 그려요.

눈과 입을 그려요.

양쪽에 귀를 그려요.

아래로 쳐진 귀가 포인트!

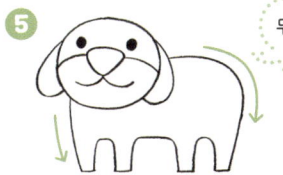
다리 네 개와 몸을 그려요.

몸에 무늬를 그려도 좋아요.

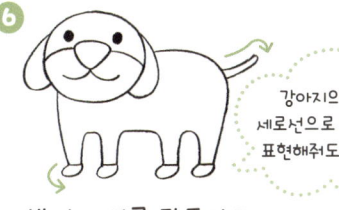
발과 꼬리를 만들어요.

강아지의 발에 세로선으로 발가락을 표현해줘도 좋아요.

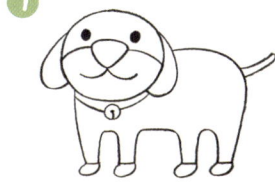
목에 방울 목걸이를 표현해요.

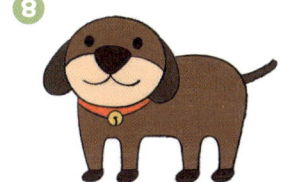
예쁘게 색칠해요!

고양이 그리기

뾰족한 귀와 수염이 고양이 그리기의 포인트예요.

동그라미를 그려요.

코와 입을 얼굴 가운데에 그려요.

귀, 눈, 수염을 순서대로 표현해요.

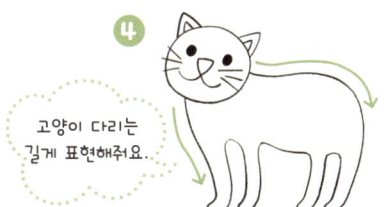
다리 네 개와 몸을 그려요.

고양이 다리는 길게 표현해줘요.

고양이의 얼룩무늬를 꾸미고 꼬리를 그려요.

무늬는 마음대로 꾸며요.

예쁘게 색칠해요!

토끼 그리기

토끼는 귀가 길고, 달리기를 잘해요.

❶
동그라미를 그려요.

❷
코, 입을 그리고 이빨을 순서대로 표현해요.

❸
눈과 수염을 그려요.

❹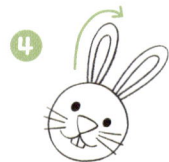
얼굴 위에 길게 토끼의 귀를 그려요.

❺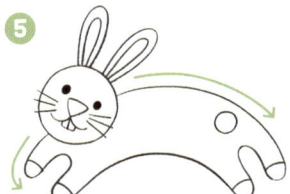
곡선으로 토끼의 다리 네 개를 그려요. 마지막으로 동그라미로 꼬리를 그려요.

❻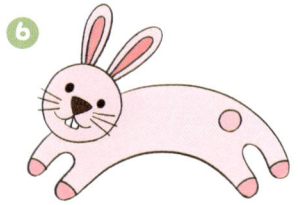
예쁘게 색칠해요!

돼지 그리기

동그라미 세 개로 돼지의 코를 표현해봐요.

❶
세모 두 개로 귀를 그려요.

❷
동그라미로 얼굴을 그려요.

❸
얼굴 가운데에 돼지의 코를 그려요.

> 큰 동그라미에 작은 동그라미 두 개!

❹
눈과 입을 표현해요.

❺
큰 동그라미로 돼지의 몸을 만들어요.

❻
아래에 다리 네 개를 그려요.

❼
꼬불꼬불 꼬리를 그려요.

❽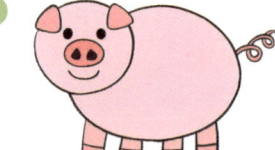
예쁘게 색칠해요!

기린 그리기

기린은 목이 긴 동물이에요.

①

기린의 뿔을 그려요.

②

아래에 귀를 이어서 그려요.

③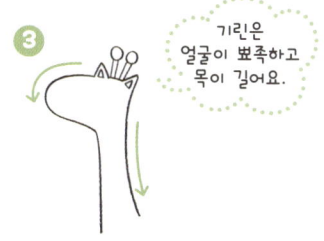

기린의 얼굴과 목을 표현해요.

④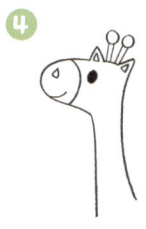

눈, 코, 입을 순서대로 그려요.

⑤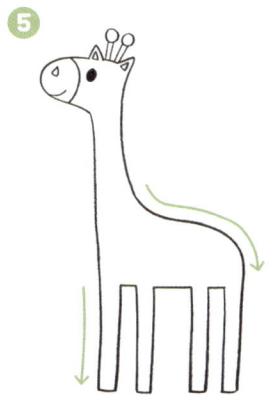

다리 네 개와 몸을 그려요.

⑥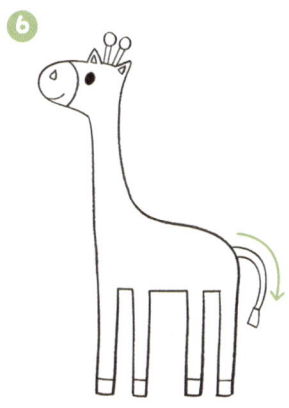

꼬리와 발을 표현해요.

⑦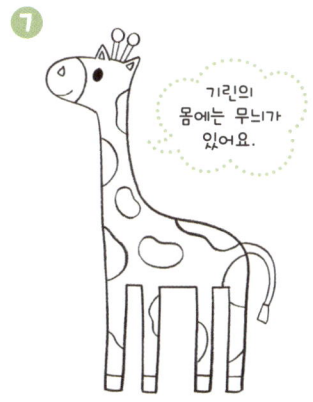

무늬로 몸을 꾸며요.

⑧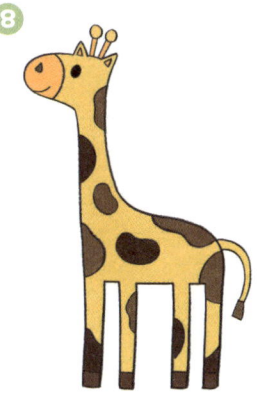

예쁘게 색칠해요!

사자 그리기

얼굴보다 더 큰 갈기가 특징이에요.

네모로 얼굴을 그려요.

코를 가운데에 그리고 곡선을 양쪽에 그려요.

사자의 입과 수염을 표현해요.

수염은 점을 콕콕 찍어요!

귀와 눈을 그려요.

곡선으로 얼굴 주변에 사자의 갈기를 표현해요.

다리 네 개와 몸을 그려요.

 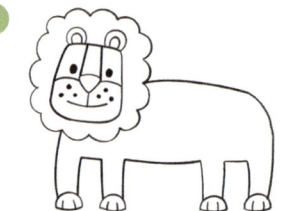

반원으로 발을 그려요.

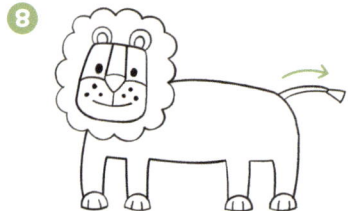

꼬리를 만들어요.

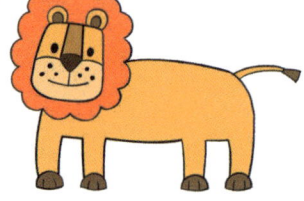

예쁘게 색칠해요!

양 그리기

하얀 털을 잘 표현해보세요.

①
곡선으로 머리를 그려요.

②
아래쪽에 얼굴과 귀를 양쪽에 그려요.

③
눈, 코, 입을 그려요.

④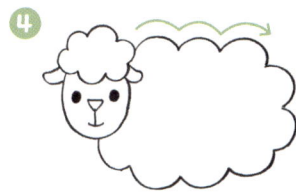
곡선으로 양의 몸을 만들어요.

⑤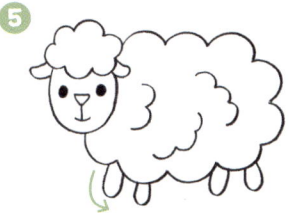
양 털을 꾸미고 다리 네 개를 그려요.

⑥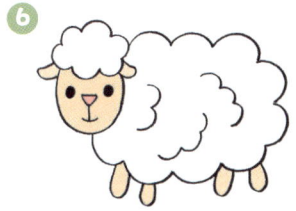
예쁘게 색칠해요!

여우 그리기

세모로 여우의 얼굴을 표현해요.

①
동그라미로 코를 그려요.

②
세모로 얼굴을 그려요.

③
곡선으로 얼굴 안을 꾸며요.

④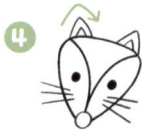
눈, 귀, 수염을 순서대로 그려요.

⑤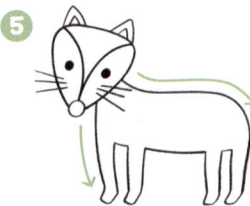
다리 네 개와 몸을 그려요.

⑥
다리 사이에 선을 그어 꾸며요.

⑦
꼬리를 만들어요.

⑧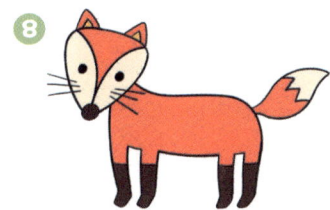
예쁘게 색칠해요!

코끼리 그리기

코끼리는 코가 길고, 긴 상아가 있어요.

①
코끼리의 귀를 크게 그려요.

②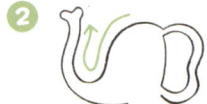
얼굴과 긴 코를 그려요.

③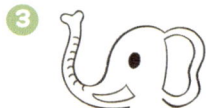
짧은 선으로 코의 주름을 표현하고 눈과 긴 상아를 그려요.

④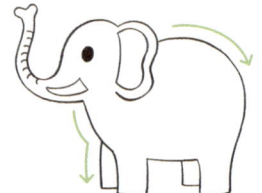
다리와 몸을 그려요.

⑤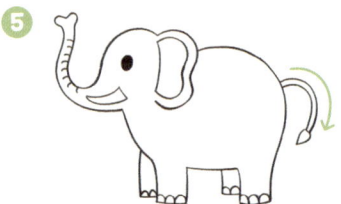
발을 꾸미고 꼬리도 함께 그려요.

⑥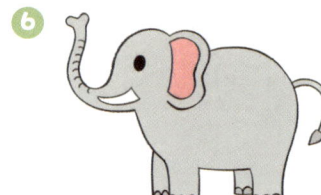
예쁘게 색칠해요!

호랑이 그리기

호랑이의 몸에는 무늬가 있어요.

①
동그라미를 그려요.

②
코를 가운데에 그려요.

③
코 양쪽에 곡선을 그리고 입과 수염을 그려요.

④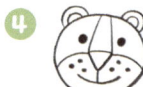
귀와 눈을 표현해요.

⑤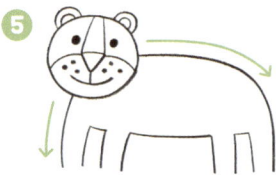
다리 네 개와 몸을 그려요.

⑥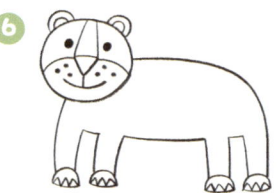
반원으로 발을 그려요.

⑦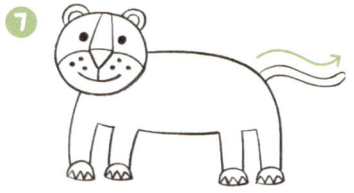
꼬리를 만들어요.

⑧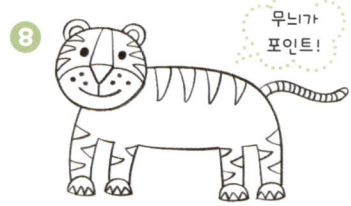
세모로 호랑이의 무늬를 꾸며요.

⑨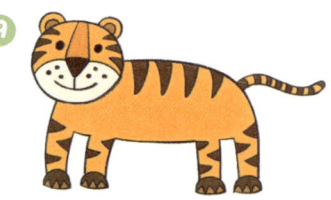
예쁘게 색칠해요!

울타리 그리기

오각형과 선만으로 뚝딱 완성할 수 있어요.

①
세로로 긴 오각형을 한 개 그려요.

②
같은 방법으로 여러 개 더 그려요.

③
가로선으로 울타리를 이어요.

④
예쁘게 색칠해요!

벤치 그리기

편하게 앉아서 쉴 수 있도록 만들어보세요.

①
가로로 긴 네모를 세 개 그려요.

②
아래쪽에 넓은 네모를 그려요.

③
세로선으로 등받이를 완성해요.

④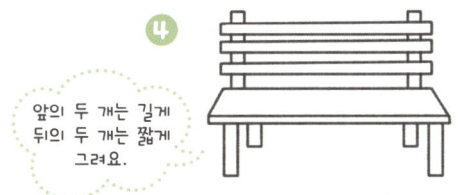
앞의 두 개는 길게 뒤의 두 개는 짧게 그려요.
벤치 다리를 네 개 그려요.

⑤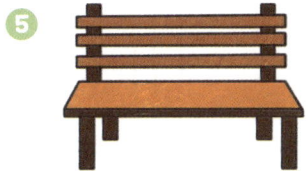
예쁘게 색칠해요!

손그림 더하기

◆ 동물원에 가면 볼 수 있는 것들

솜사탕

동물원 입구

색칠공부 시간

두 친구들을 어떤 동물을 보고 있는 걸까요?

우리 안에 친구들이 좋아하는 동물들을 자유롭게 그려보세요.

그 동물들은 무엇을 하고 있나요?

자유롭게 색칠하고 가족과 함께 동물원에 갔던 일을 이야기해보세요.

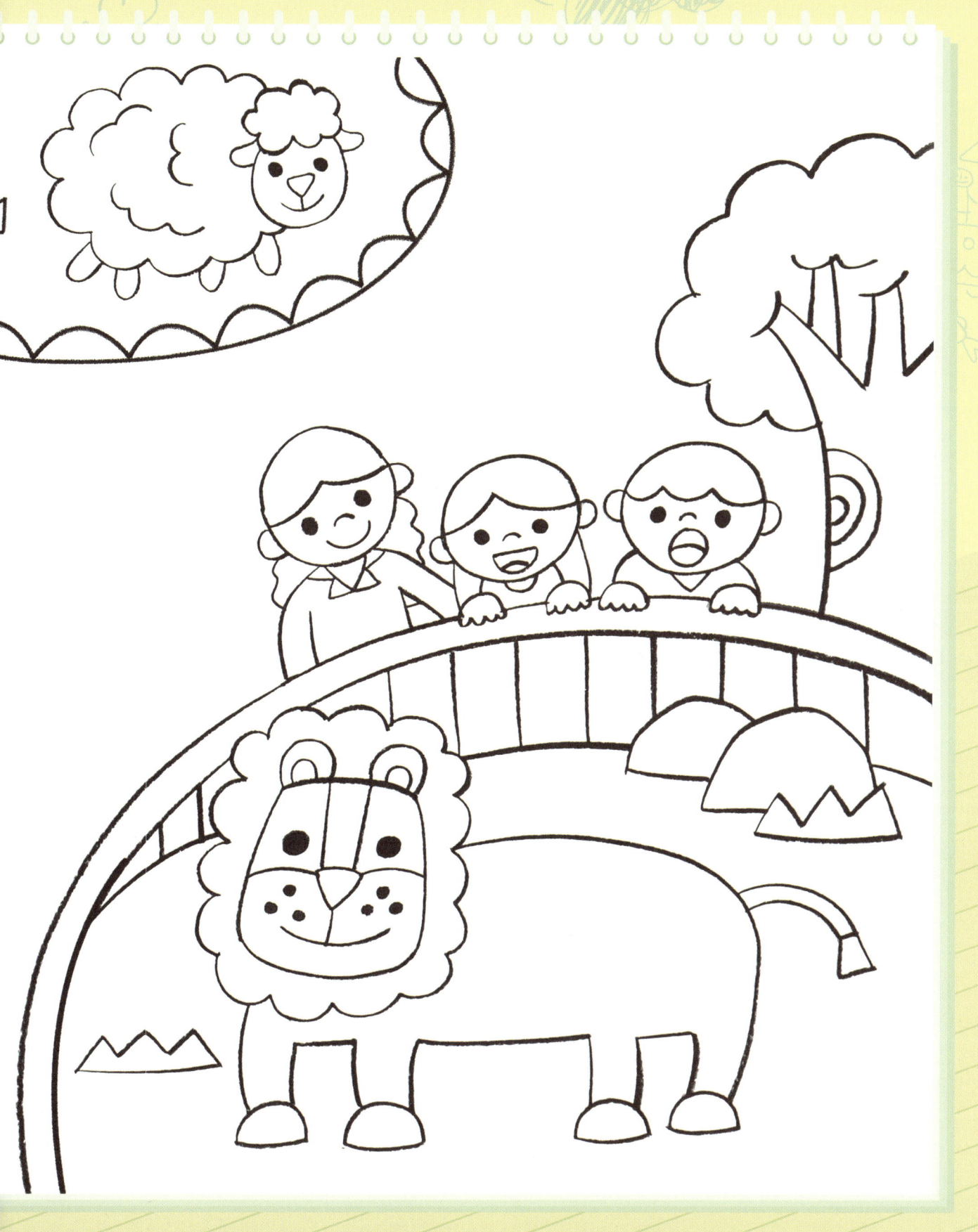

야호! 여름방학이다!

초등학교에 가면 여름방학과 겨울방학이 있어요. 친구들이 가장 좋아하는 기간이기도 하답니다. 방학이 끝나고 나면 방학 때 있었던 일을 그림으로 그려보는 시간을 갖게 될 거예요. 오늘은 여름방학 때 있었던 일을 그려보는 시간을 가져볼까요? 여름을 주제로 그림을 그려보면서 여러분의 여름방학을 상상해보세요.

미술 선생님이 알려주는 그리기 Point

여름에는 바다를 표현하는 그리기 주제가 많습니다. 바닷속 물고기들은 땅에 있는 동물들과 달리 자유롭게 헤엄치기 때문에 도화지에 둥둥 떠 있는 것처럼 자유롭게 그릴 수 있다는 장점이 있습니다. 이 장점을 잘 살려 물고기를 그릴 때는, 가로로 딱딱하게 그리기보다 도화지를 사선으로 움직이면서 물고기들이 다양한 방향으로 헤엄치는 듯이 표현해주면 좋습니다.

물고기 그리기

물고기는 비늘이 있어요.

약간 동그란 모양의 마름모를 그려 물고기의 몸을 표현해요.

오른쪽에 세모로 물고기의 꼬리를 그려요.

마름모 안에 세로 곡선으로 몸을 나누고 한쪽에 물고기의 눈과 입을 그려요.

 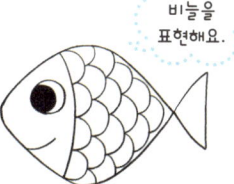
작은 곡선으로 물고기를 꾸며요.

 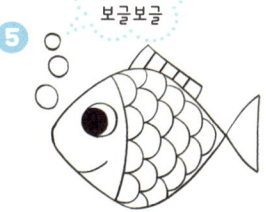
물고기의 지느러미를 그려요.

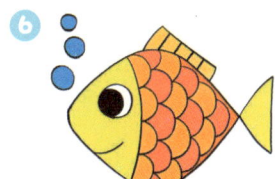
예쁘게 색칠해요!

문어 그리기

문어의 다리는 여덟 개예요.

동그라미로 머리를 그리고 동그라미 안에 입을 그려요.

문어의 눈을 입 위에 그려요.

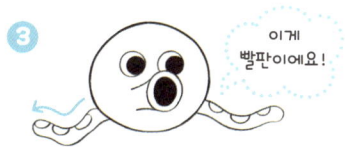
양쪽에 곡선으로 문어의 다리를 그리고 작은 동그라미로 빨판을 표현해요.

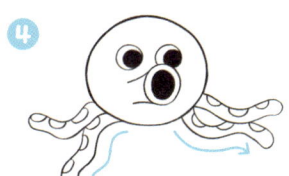
가운데를 향해서 하나씩 양쪽에 다리를 그려요.

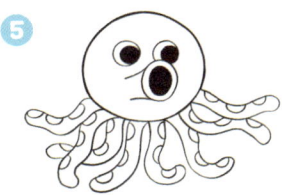
문어의 다리 여덟 개를 만들어요.

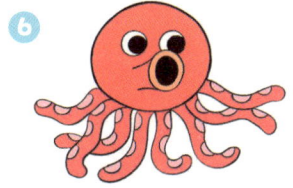
예쁘게 색칠해요!

상어 그리기

'상어가족' 노래를 부르면서 신나게 그려보세요.

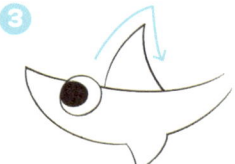

상어의 눈을 동그라미로 그려요.

위에는 곡선을 그리고 아래는 곡선 사이에 지느러미를 그려요.

위쪽에 세모로 상어의 큰 지느러미를 표현해요.

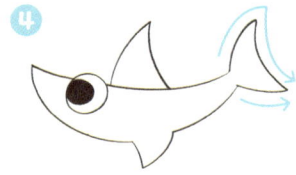

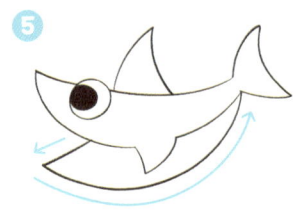

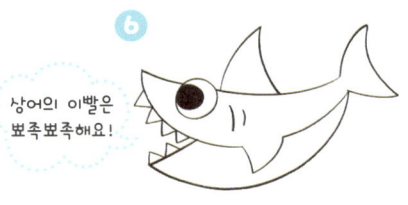

오른쪽 끝에 꼬리를 그려요.

상어의 배를 곡선으로 만들어요.

작은 세모로 상어의 이빨을 만들고 눈 옆에 작은 선으로 꾸며요.

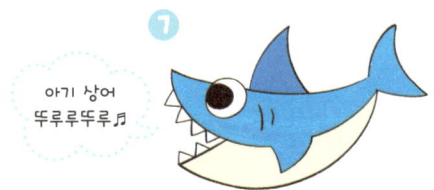

예쁘게 색칠해요!

해파리 그리기

몸이 유연해 흐느적거리며 움직여요.

 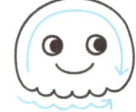

동그란 네모 모양으로 머리를 그리고 눈과 입을 표현해요.

구불구불한 선으로 다리를 표현해요.

예쁘게 색칠해요!

오징어 그리기

오징어는 큰 세모와 작은 세모로 구성되고, 다리가 열 개예요.

눈을 두 개 이어서 그려요.

위에 큰 세모를 그리고 양쪽에 작은 세모를 그려요.

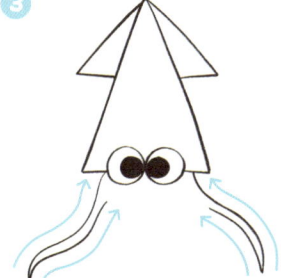

몸 아래 양쪽에 오징어의 다리를 곡선으로 그려요.

양쪽에 이어서 곡선으로 다리를 한 번 더 그려요.

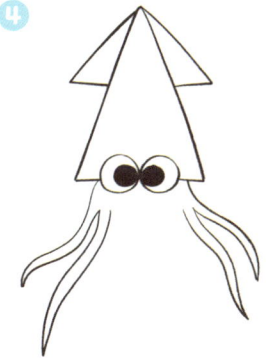

밖에서 안을 향해 그리면 더 쉽게 그릴 수 있어요.

다리 열 개를 완성해요.

다리와 다리를 겹치게 그려도 좋아요.

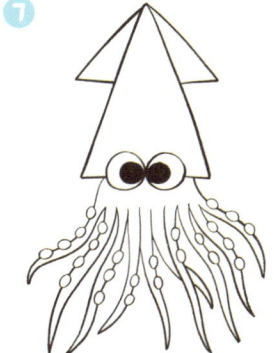

작은 동그라미로 빨판을 표현해요.

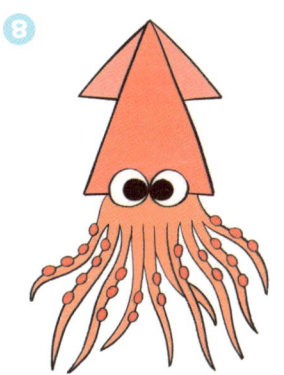

예쁘게 색칠해요!

불가사리 그리기

별 그리기와 비슷해요.

① 아래쪽에 선이 없는 세모를 그려요.

② 양쪽에 세모를 이어 그려요.

③ 아래쪽에도 세모를 이어 별 모양을 만들어요.

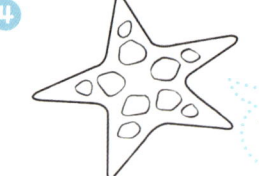 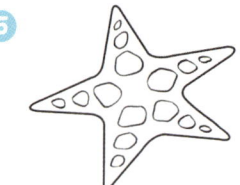 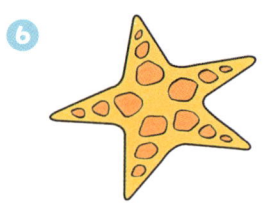

④ 가운데에 불가사리의 빨판을 그려요.

큰 빨판과 중간 크기 빨판을 골고루 그려요.

⑤ 작은 크기로 불가사리의 뾰족한 부분까지 꾸며요.

⑥ 예쁘게 색칠해요!

거북이 그리기

동그란 등껍질에 육각형의 문양이 있어요.

① 둥근 반원을 그려요.

② 반원 아래 곡선을 그리고 위에는 육각형 도형으로 등껍질을 표현해요.

거북이는 단단한 등껍질을 가지고 있어요.

③ 옆에 거북이의 머리를 긴 타원으로 그리고 눈과 입을 표현해요.

④ 거북이 등 아래 네모로 다리를 그리고 작은 물결로 발을 표현해요.

⑤ 거북이 등 옆으로 꼬리를 그려요.

⑥ 예쁘게 색칠해요!

꽃게 그리기

양쪽에 있는 큰 집게발이 포인트예요.

모서리가 둥근 네모로
몸통을 그려요.

양쪽에 집게를 크게 그려요.

짧은 선으로 집게와
몸통을 이어요.

집게 사이에 눈을 그려요.

양쪽에 꽃게의 다리를 네 개씩
그리고 입을 표현해요.

꽃게의 다리는
8개!

예쁘게 색칠해요!

조개 그리기

조개의 입을 물결 모양으로 표시해요.

V 모양을 그려요.

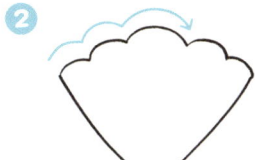
양쪽 끝을 물결 모양으로 연결해요.

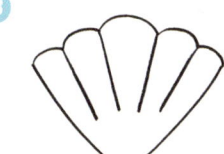
짧은 선을 그려 꾸며요.

 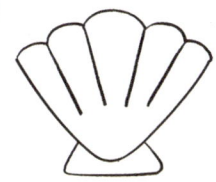
아래쪽에 조개의 끝을
표현해요.

예쁘게 색칠해요!

소라 그리기

소라의 몸은 피라미드처럼 생겼어요.

눈을 두 개 이어서 그리고 눈 위에 끝이 둥근 네모를 그려요.

같은 방법으로 두 개의 네모를 이어 그리고 맨 위에는 작은 세모를 그려요.

위로 갈수록 좁게 그려요.

눈 아래 큰 집게를 그려요.

동그라미에서 한쪽이 열려 있어요.

집게와 몸을 이어요.

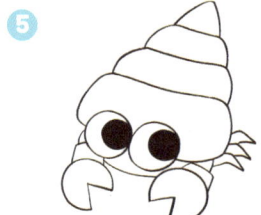

옆에 소라의 다리를 그리고 눈 아래 입을 그려요.

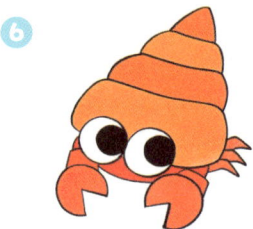

예쁘게 색칠해요!

고래 그리기

고래의 몸통을 둥글게 그려요.

곡선을 크게 그리고 왼쪽에 작은 곡선을 그려 고래의 입을 만들어요.

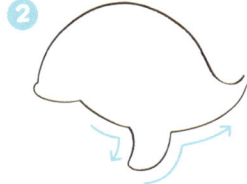

입 끝에서 곡선을 그리고 가운데 지느러미를 그려요.

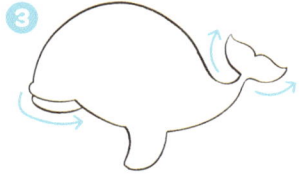

작은 곡선으로 아래 입을 그리고 오른쪽 끝에는 꼬리를 만들어요.

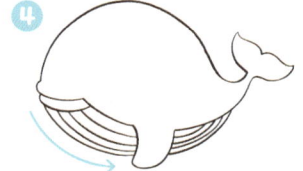

고래 입 아래 곡선을 여러 번 그려서 배를 표현해요.

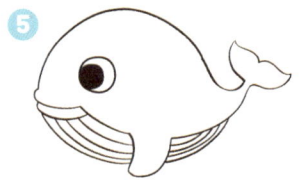

고래의 눈을 동그라미로 그려요.

예쁘게 색칠해요!

고래 머리 위에 분수를 그려도 좋아요.

미역 그리기

바닷속에서 흐물흐물 춤을 춰요.

①
가로선으로 땅을 그려요.

②
길이가 다른 세로선을 세 개 그려요.

③
세로선 둘레에 구불구불 곡선을 그려요.

④
예쁘게 색칠해요!

바위 그리기

간단하게 선만으로도 바위를 표현할 수 있어요.

①
선으로 땅을 그려요.

②
한쪽 끝에 큰 바위를 그려요.

③
옆에 바위를 하나 더 그려요.

④
마지막으로 가장 작은 바위를 이어 그려요.

⑤
바위 안에 세로선을 그려 꾸며요.

⑥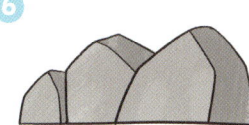
예쁘게 색칠해요!

비치볼 그리기

동글동글 동그라미로 쉽게 그려요.

①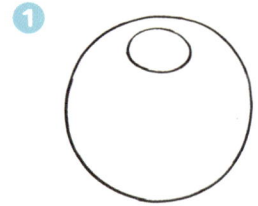
큰 동그라미를 그리고 작은
동그라미를 위쪽에 한 번 더 그려요.

②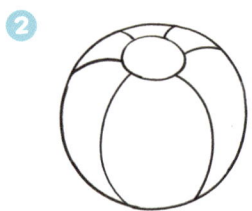
작은 원 주변에 곡선으로 그려요.

③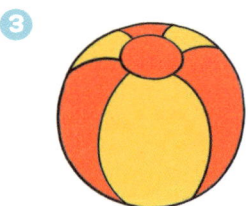
예쁘게 색칠해요!

튜브 그리기

동그라미 두 개로 튜브를 완성할 수 있어요.

①
크기가 다른 타원 두 개를 그려요.

②
세로 곡선으로 튜브를 꾸며요.

③
예쁘게 색칠해요!

모래삽 그리기

반원으로 쉽게 완성할 수 있어요.

①
반원 두 개와 끝이 둥근
긴 막대로 손잡이를 그려요.

②
반원으로 삽 부분을 그려요.

③
예쁘게 색칠해요!

파라솔 그리기

파라솔은 뜨거운 햇빛을 가려주는 우산이에요.

큰 세모를 하나 그려요.

짧은 선으로 세모를 나눠요.

파라솔 아래 날개를 표현해요.

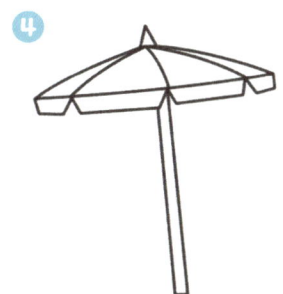
작은 세모와 네모로 기둥을 그려요.

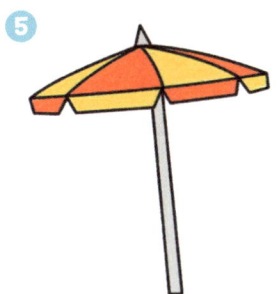
예쁘게 색칠해요!

모래성 그리기

바닷가 모래성도 쉽게 그릴 수 있어요.

타원을 그리고 양쪽에 세로선을 그려요.

같은 방법으로 옆에 한 개를 더 그려요.

가운데에 성을 하나 더 표현해요.

창문과 문을 그려요.

깃발로 꾸미고 곡선으로 아래 모래를 만들어요.

예쁘게 색칠해요!

색칠공부 시간

파란 바닷속에는 다양한 생물들이 오순도순 살고 있어요.
철썩철썩 파도가 치는 바닷속에서는 어떤 일이 일어나고 있을까요?
그림으로 그려보고 무엇을 하고 있는지 이야기해봐요!

알록달록 색칠공부! 마음대로 색을 칠해보세요.

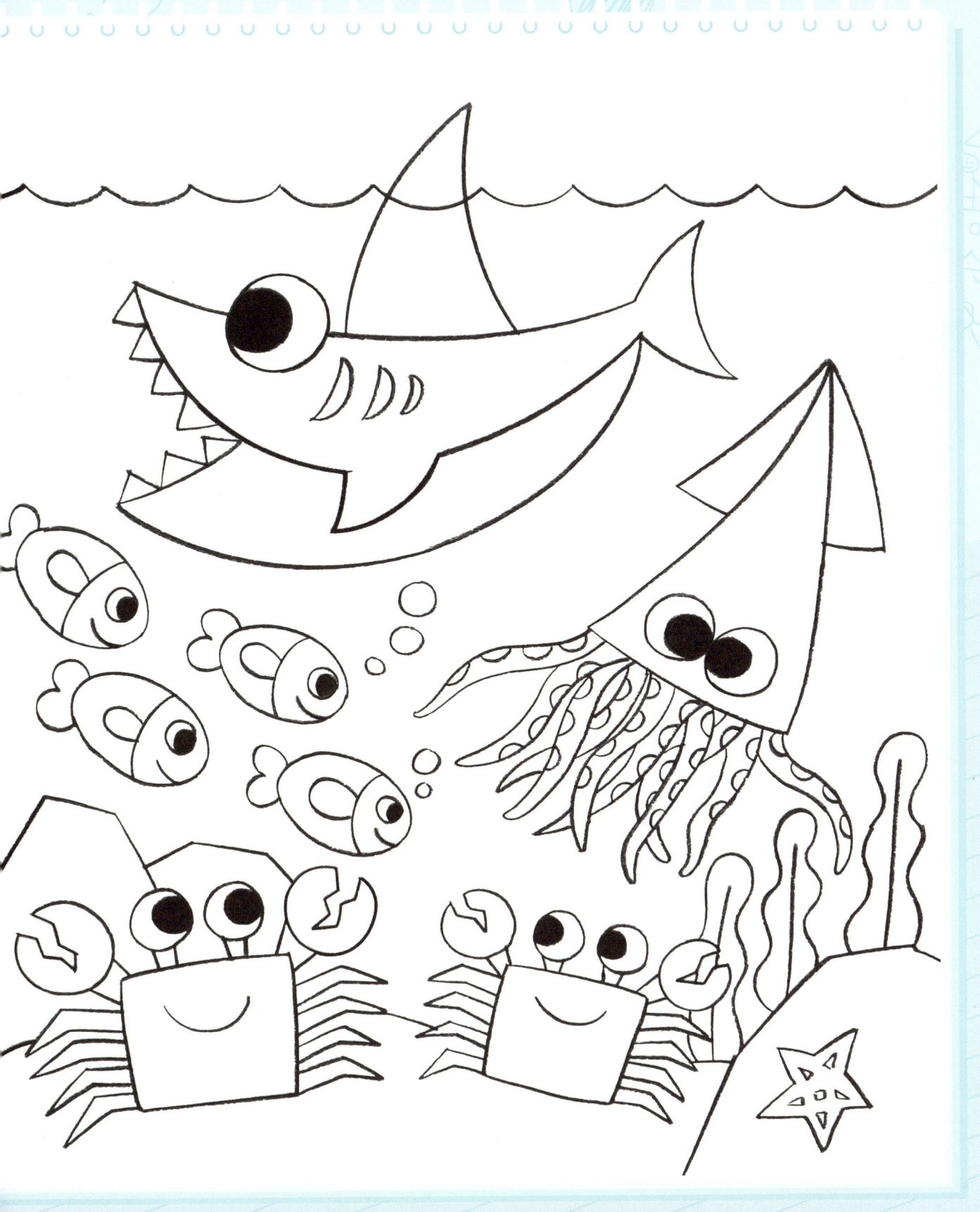

룰루랄라, 숲속 산책을 떠나요!

날씨가 좋은 날에는 산으로 산책을 가보세요. 숲속에 가면 다양한 곤충들과 식물들을 볼 수 있어요. 돋보기를 들고 숲속에 있는 친구들을 관찰해보세요. 꽃 위를 나는 나비, 거미줄을 치는 거미, 풀 밭 위를 걷는 무당벌레 등 숲속에 사는 친구들을 그림으로 표현해봐요.

미술 선생님이 알려주는 그리기 Point

계절을 대표하는 꽃에 대해 알아보고 꽃의 특징을 탐구해보는 시간을 가지면 더 풍부한 그림을 그릴 수 있습니다. 해바라기와 튤립을 실제로 보거나, 사진 등과 같은 참고자료를 보여주어 꽃들의 다른 모양을 관찰하고 단순화해 그림으로 그릴 수 있도록 도와주세요. 곤충의 경우 곤충과 관련된 요소들을 옆에 그리면 좋습니다. 예를 들어 거미를 그리고 옆에 거미줄을 그린다거나 새와 새집을 함께 그리면, 더욱 풍부한 그림을 완성할 수 있습니다.

나무 그리기

여름에는 나뭇잎 색깔이 초록초록 해요.

① 지그재그로 나뭇가지를 그려요.

② 아래는 네모로 나무의 기둥을 만들어요.

③ 구름을 그리듯 곡선으로 나무의 잎을 표현해요.

④

나무 안에 사과를 그리면 사과나무가 완성돼요.

예쁘게 색칠해요!

여러 종류의 풀 그리기

뾰족뾰족, 동글동글 풀의 종류는 정말 다양해요.

① 가로선을 그려요.

② 지그재그 선으로 양쪽을 이어요.

③ 예쁘게 색칠해요!

① 가로선을 그려요.

② 좀 더 긴 지그재그 선으로 양쪽으로 이어요.

③ 예쁘게 색칠해요!

① 가로선을 그려요.

② 구름처럼 둥근 선으로 양쪽을 이어요.

③ 안에 꽃을 그려요.

④ 예쁘게 색칠해요!

꽃은 다양하게 색을 칠해요.

나뭇잎 그리기

노란색이나 갈색으로 색칠하면 가을의 낙엽을 표현할 수 있어요.

①
곡선을 길게 그려요.

②
양쪽에 곡선으로 잎을 만들어요.

③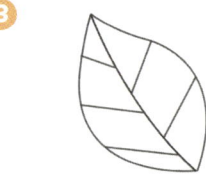
짧은 선으로 잎맥을 표현해요.

④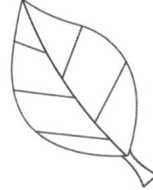
끝에 잎의 꼭지를 그려요.

⑤
예쁘게 색칠해요!

코스모스 그리기

가을이면 하늘하늘 길가에 피어 있어요.

①
동그라미를 그려요.

②
곡선으로 꽃잎을 그려요.

③
동그라미 주변을 꽃잎으로 채워요.

④
꽃의 줄기를 길게 그려요.

⑤
양쪽에 잎을 그려요.

⑥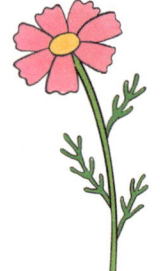
예쁘게 색칠해요!

해바라기 그리기

원 안을 가로세로선으로 표현하면 쉬워요.

 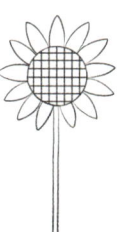

동그라미를 그리고 아래 긴 네모를 그려요.

동그라미 주변에 잎을 그려요.

가로세로선으로 동그라미 안을 꾸며요.

줄기에 잎을 짧은 곡선으로 그려요.

하트 모양으로 잎을 만들어요.

예쁘게 색칠해요!

튤립 그리기

뾰족뾰족 꽃잎의 끝이 포인트예요.

곡선을 둥글게 그려요.

지그재그로 곡선 끝을 이어요.

긴 곡선으로 줄기를 그려요.

줄기의 오른쪽에 잎을 길게 그려요.

왼쪽에 잎을 한 개 더 그려요.

예쁘게 색칠해요!

거미 그리기

복슬복슬 귀엽게 표현해보세요.

❶
동그라미로 눈을 두 개 그리고 아래에 입을 그려요.

❷
얼굴을 지그재그 선으로 그려요.

동그라미를 연하게 그린 다음 그 위에 지그재그 선을 그리면 쉬워요!

❸
얼굴 위에 더 큰 지그재그 동그라미로 몸통을 그려요.

❹
몸통 양쪽에 다리를 그려요.

❺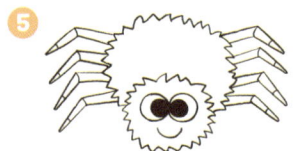
짧은 선으로 거미 다리의 마디를 그려요.

❻
예쁘게 색칠해요!

나비 그리기

나비는 몸통보다 큰 날개를 가지고 있어요.

❶
동그라미로 눈을 그려요.

❷
동그라미로 얼굴을 그리고 입을 그려요.

❸
더듬이를 얼굴 위에 그려요.

❹
타원으로 몸을 그리고 곡선으로 꾸며요.

❺
양쪽에 큰 날개를 그려요.

❻
아래에 작은 날개를 그려요.

❼
날개를 하트와 물방울무늬로 꾸며요.

❽
예쁘게 색칠해요!

새 그리기

새가 하늘을 나는 것처럼 표현해보세요.

물방울 모양을 크게 그려요.

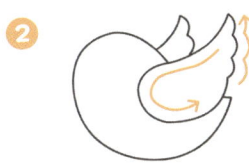
새의 날개를 그리고 겹치는 부분은 지우개로 지워요.

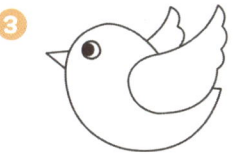
세모로 입을 그리고 동그라미로 눈을 표현해요.

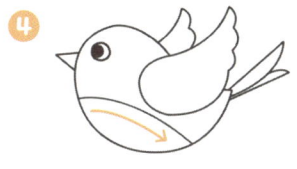
몸 아래 곡선으로 배를 그려주고 꼬리를 그려요.

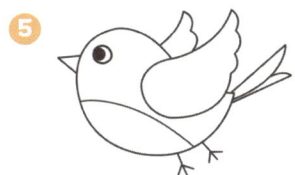
새 다리를 그려요.

예쁘게 색칠해요!

개구리 그리기

앞발과 뒷발을 동글동글하게 그려요.

동그라미로 개구리의 눈을 그려요.

얼굴을 그려요.

코와 입을 그려요.

얼굴 아래 배를 그려요.

양쪽에 개구리 앞발을 그려요.

양옆에 뒷발을 그려요.

예쁘게 색칠해요!

잠자리 그리기

몸통을 머리, 가슴, 배로 나누어서 그려요.

❶
동그라미로 눈을 그려요.

❷
동그라미로 얼굴과 가슴을 그려요.

❸
아래 긴 타원으로 꼬리를 그리고 선을 그려 꾸며요.

❹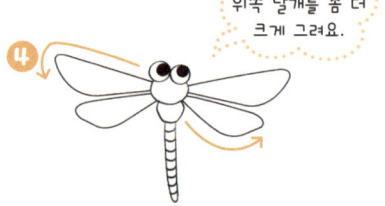
위쪽 날개를 좀 더 크게 그려요.
양쪽에 날개를 그려요.

❺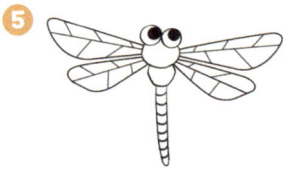
짧은 선으로 날개를 꾸며요.

❻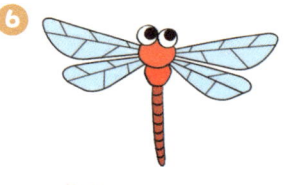
예쁘게 색칠해요!

무당벌레 그리기

빨간색 몸에 검은색 동그라미가 포인트예요.

❶
동그라미로 눈을 그려요.

❷
동그라미로 얼굴을 그리고 입을 그려요.

❸
얼굴 위에 더듬이를 그려요.

❹
반원을 크게 그려요.

❺
무당벌레는 몸에 점이 있어요.
동그라미로 원 안을 꾸며요.

❻
아래쪽에 다리를 그려요.

❼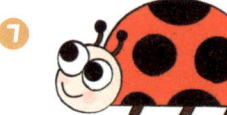
예쁘게 색칠해요!

고슴도치 그리기

고슴도치는 뾰족뾰족 가시가 있어요.

❶
동그라미와 곡선으로 코를 표현해요.

❷
아래쪽에 둥근 곡선으로 배를 만들어요.

❸
작은 귀를 얼굴 옆에 그려요.

❹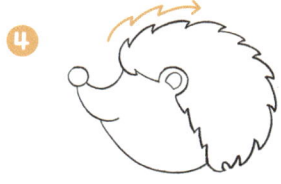
삐죽삐죽 고슴도치의 등을 만들어요.

❺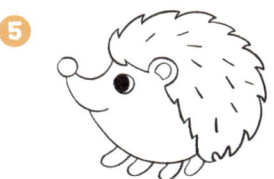
눈과 발을 그리고 짧은 선으로 가시를 표현해요.

❻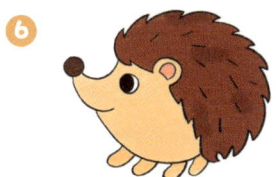
예쁘게 색칠해요!

버섯 그리기

버섯은 우산과 비슷하게 생겼어요.

❶
모서리가 둥근 세모를 그려요.

❷
작은 동그라미로 버섯을 꾸며요.

❸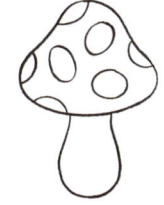
아래쪽에 타원으로 버섯의 기둥을 그려요.

❹
예쁘게 색칠해요!

79

잠자리채 그리기

가로, 세로로 망을 표현해보세요.

❶
손잡이를 그려요.

❷
동그라미로 잠자리채 윗부분을 그려요.

❸
곡선으로 그물망을 그려요.

❹
체크 모양으로 그물망을 촘촘히 꾸며요.

촘촘해야 곤충이 빠져나가지 않아요.

❺
예쁘게 색칠해요!

곤충채집통 그리기

곤충의 모습을 잘 살펴볼 수 있도록 통이 투명해요.

❶
사다리꼴과 네모를 활용해 집 모양으로 그려요.

곤충이 들어가는 부분이에요.

❷
가로, 세로선으로 통의 뚜껑을 표현하고 손잡이를 그려요.

❸
예쁘게 색칠해요!

태양 그리기

큰 동그라미와 작은 세모로 그려요.

❶
동그라미를 크게 그려요.

❷
작은 세모를 그려요.

❸
세모를 동그라미 주변에 그려요.

❹
예쁘게 색칠해요!

손그림 더하기
태양의 모양은 다양하게 표현할 수 있어요.

구름 그리기

파란 하늘에 하얀색 구름이 멋있어요.

❶
곡선 두 개를 그려요.

❷
양쪽에 한 번 더 곡선을 이어 그려요.

❸
곡선이 아래를 향하도록 양쪽에 그려요.

❹
곡선으로 아래를 마무리해요.

❺
예쁘게 색칠해요!

손그림 더하기
구름 두 개를 겹쳐서 표현해도 좋아요.

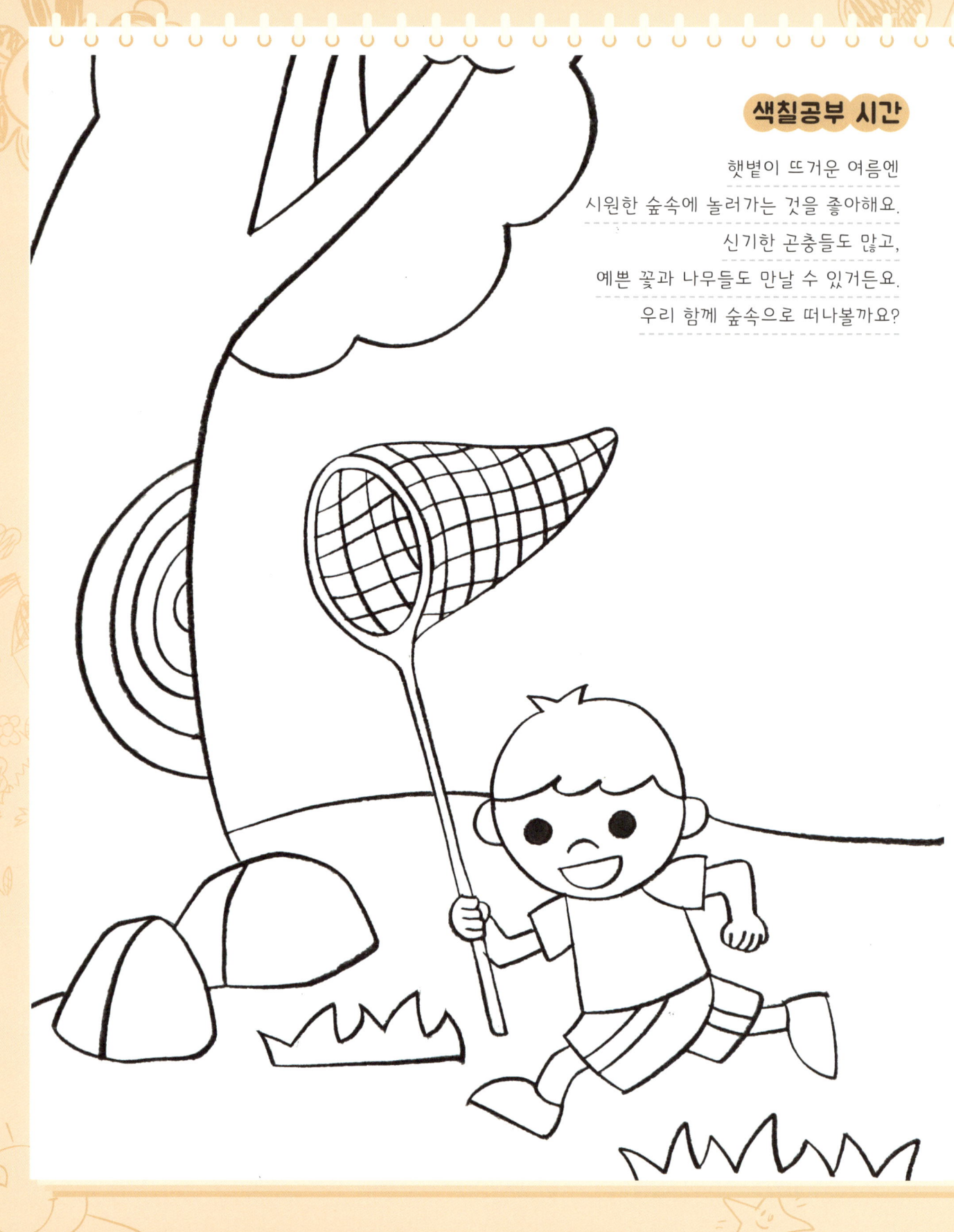

색칠공부 시간

햇볕이 뜨거운 여름엔
시원한 숲속에 놀러가는 것을 좋아해요.
신기한 곤충들도 많고,
예쁜 꽃과 나무들도 만날 수 있거든요.
우리 함께 숲속으로 떠나볼까요?

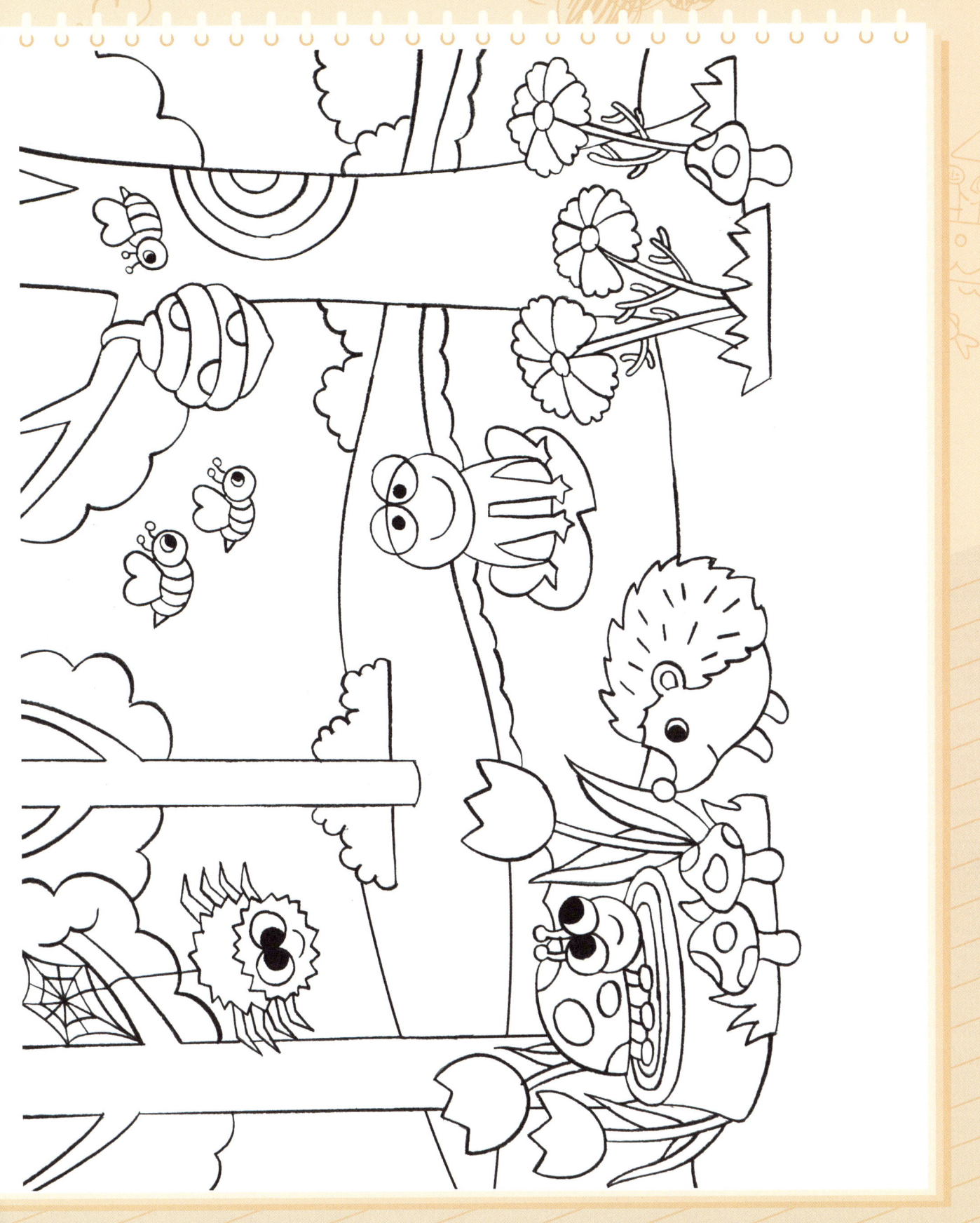

시장에 갔어요!

시장은 경험한 것 그리기에서 가장 많이 쓰이는 주제 중 하나예요. 엄마, 아빠와 시장에 갔었을 때의 경험을 되살려 시장에서 보았던 과일, 간식 등등을 그려볼까요? 친구들은 어떤 음식을 가장 좋아하나요? 초콜릿? 사탕? 햄버거? 엄마와 이야기를 나눠보면서 하나씩 그려볼까요?

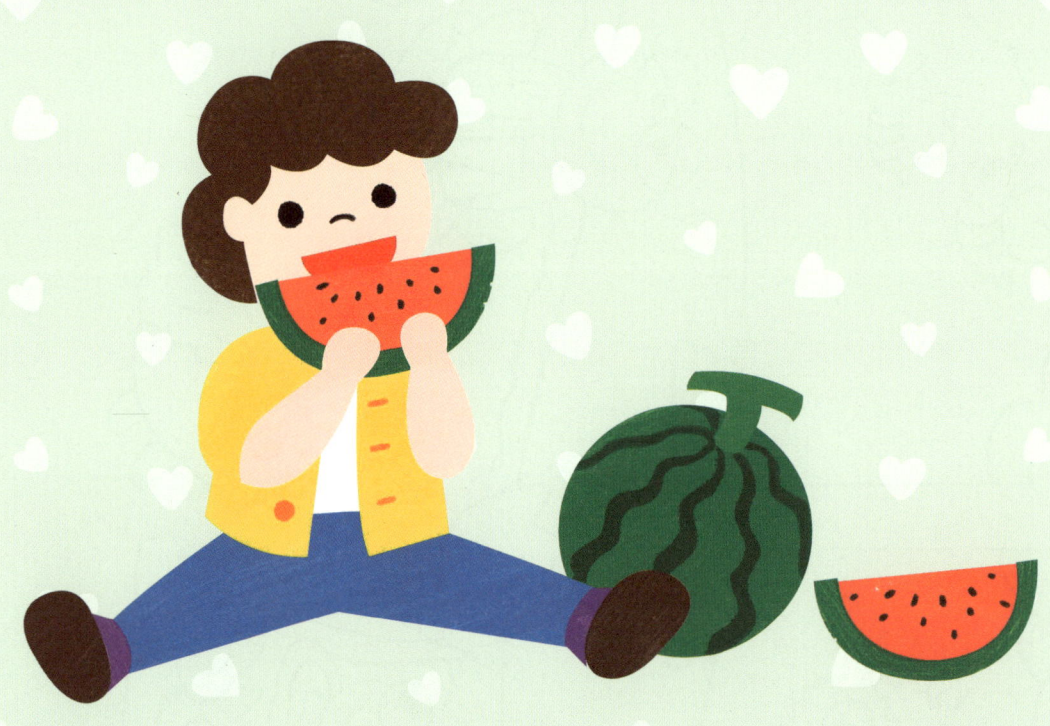

미술 선생님이 알려주는 그리기 Point

과자, 음료수 과일은 단순한 도형으로도 충분히 완성할 수 있어 그리기 기초 학습으로 적합합니다. 음료수의 경우 원기둥을 그리는 방법을 배우면 다양한 음료수를 완성할 수 있어서 그림에 자신감을 붙이기 좋은 주제입니다. 아이가 즐겨먹는 과자 등을 놓고 함께 그려보세요.

사과 그리기

사과는 하트 모양처럼 생겼어요.

곡선을 그려요.

아래로 내려올수록 곡선을 좁게
그려 사과를 만들어요.

위쪽에 네모로 꼭지를 그려요.

꼭지 옆에 작은 잎을 그려요.

예쁘게 색칠해요!

바나나 그리기

노란색 바나나는 여러 개가 한 송이로 묶여 있어요.

바나나의 꼭지를 'T'자 모양으로
그려요.

꼭지에서 곡선을 크게 그려서
바나나 한 개를 그려요.

그 뒤에 중간 길이로 바나나
한 개를 더 그려요.

마지막으로 작은 바나나를
한 번 더 그려요.

예쁘게 색칠해요!

손그림 더하기

바나나의 껍질을 깠을 때의 모습도
함께 그려보세요.

포도 그리기

동그라미를 여러 번 그려주면 쉽게 완성할 수 있어요.

❶
동그라미를 그리고 양쪽에 이어서 동그라미를 그려요.

❷
같은 방법으로 아래 세 개를 한 번 더 그려요.

❸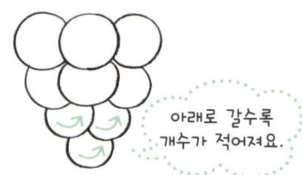
아래로 갈수록 개수가 적어져요.
아래 동그라미 두 개, 한 개를 작게 이어 그려요.

❹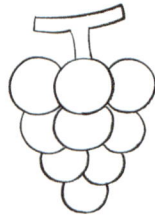
포도알 위에 'T'자 모양으로 꼭지를 표현해요.

❺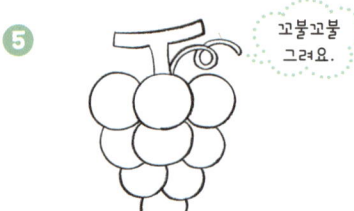
꼬불꼬불 그려요.
꼭지 옆에 줄기를 곡선으로 그려요.

❻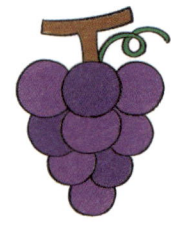
예쁘게 색칠해요!
초록 계열로 포도알을 칠하면 청포도를 표현할 수 있어요.

감 그리기

주황색 감은 잎을 초록색으로 그리면 예쁘게 표현할 수 있어요.

❶
작은 동그라미를 그려요.

❷
양쪽에 감의 잎을 작게 그려요.

❸
위쪽과 아래쪽에도 잎을 그려요.

❹
큰 동그라미로 감을 표현해요.

❺
예쁘게 색칠해요!

수박 그리기

초록색 동그라미에 검은색 줄무늬가 있어요.

동그라미를 그려요.

곡선으로 주름을 그려요.

'T'자 모양으로 그려도 좋아요.
수박의 꼭지를 그려요.

꼬불꼬불 그려요.
작은 줄기를 그려 꾸며주세요.

예쁘게 색칠해요!

수박 조각 그리기

반으로 자른 수박의 속은 빨간색이고, 검은색 씨가 있어요.

반원을 그려요.

안에 곡선을 한 번 더 그리고 수박씨를 표현해요.

예쁘게 색칠해요!

아래가 둥근 세모를 그리고 곡선을 한 번 더 그려요.

수박씨를 표현해요.

예쁘게 색칠해요!

딸기 그리기

딸기에는 씨가 쏙쏙 박혀 있어요.

①
거꾸로 된 둥근 세모를 그리고 위쪽에 딸기의 잎을 곡선으로 그려요.

②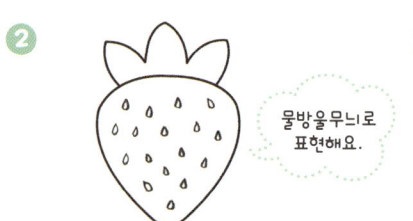
세모 안에 작은 딸기의 씨를 표현해요.

물방울무늬로 표현해요.

③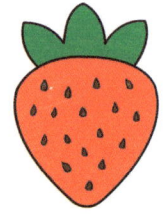
예쁘게 색칠해요!

파인애플 그리기

잘 익은 파인애플은 노란색이에요.

①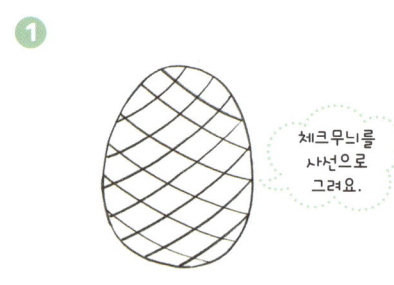
동그라미를 그리고 체크무늬로 파인애플을 꾸며주세요.

체크무늬를 사선으로 그려요.

②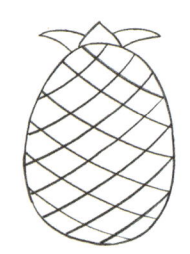
동그라미 위에 작은 잎 세 개를 그려요.

③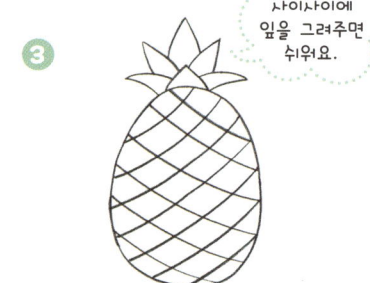
위쪽에 한 번 더 잎 세 개를 그려요.

사이사이에 잎을 그려주면 쉬워요.

④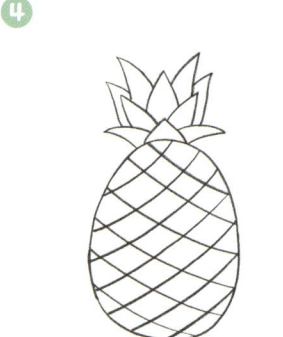
이번에는 네 개를 그려요.

⑤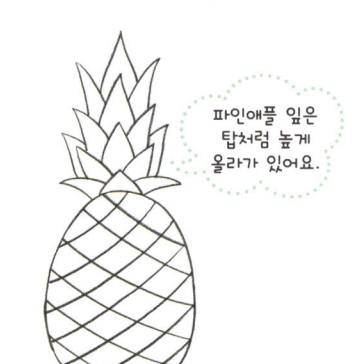
반복해서 잎을 위로 올려 그려요.

파인애플 잎은 탑처럼 높게 올라가 있어요.

⑥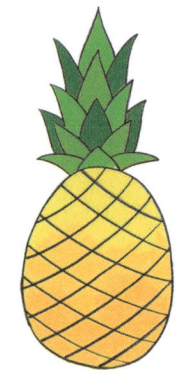
예쁘게 색칠해요!

사탕 그리기

동그라미, 네모 등 다양한 사탕을 그려보아요.

❶ 동그라미를 그려요.

❷ 동그라미 안을 다양한 모양으로 꾸며주세요.

❸ 양쪽에 사탕 포장의 끝을 표현해요.

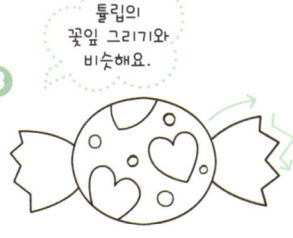

❹ 곡선으로 포장의 묶은 선과 주름을 만들어요.

❺ 예쁘게 색칠해요!

햄버거 그리기

빵 위에 양상추, 토마토, 패티, 치즈 등을 그려 다시 참깨빵으로 덮어요.

❶ 반원을 그리고 반원 안에 깨를 작게 그려 꾸며주세요.

❷ 양상추를 곡선으로 그리고 아래에 네모로 토마토를 그려요.

❸ 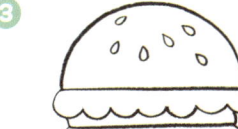 네모로 치즈를 표현해요.

❹ 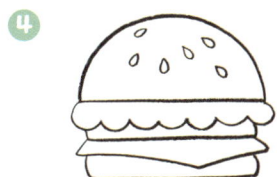 두꺼운 네모로 고기를 그려요.

❺ 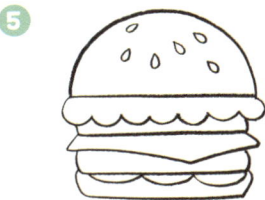 아래는 곡선으로 양파를 그리고 마지막으로 끝이 둥근 네모로 빵을 그려요.

❻ 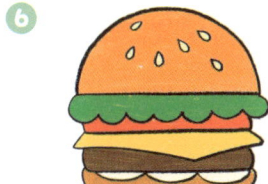 예쁘게 색칠해요!

아이스크림 그리기

아이스크림 색으로 아이스크림의 맛을 표현할 수 있어요.

아래가 뾰족한 세모를 길게 그려요.

아래쪽에 선을 그려 아이스크림 콘 포장 종이를 만들어요.

윗부분은 체크로 선을 그려 과자를 표현해요.

큰 타원으로 아이스크림을 그려요.

작은 타원으로 한 번 더 그려요.

위로 올라갈수록 작은 타원을 쌓아 아이스크림을 만들어요.

예쁘게 색칠해요!

다양한 모양의 아이스크림을 완성해봐요.

손그림 더하기

아이스크림에 막대를 그려주면 막대 아이스크림이 완성돼요.

감자튀김 그리기

햄버거의 짝꿍 감자튀김을 그려보아요.

위아래가 둥근 네모로 감자튀김 통을 그리고 세로선으로 꾸며주세요.

세로로 긴 네모로 감자튀김을 그려요.

옆에 이어서 감자튀김을 한 번씩 더 그려요.

조금 더 긴 감자튀김을 채워 넣어주세요.

양쪽에 짧은 선을 그려 감자튀김 통의 뒷부분을 표현해요.

예쁘게 색칠해요!

음료 그리기

컵 안에 어떤 음료수가 담겨 있을까요?

뒤집어진 'ㄱ'자 모양으로 빨대를 그리고 꺾이는 부분에 짧은 선을 그려 빨대를 꾸며요.

빨대 아래 타원으로 음료 뚜껑을 그려요.

타원 아래를 원기둥으로 그려요.

타원 아래 곡선으로 선을 그려 뚜껑을 만들어요.

곡선으로 음료수의 옆면을 꾸며요.

예쁘게 색칠해요!

다양한 모양으로 음료수를 꾸며도 좋아요.

냄비 그리기

높이와 너비를 다르게 하면 다양한 냄비를 그릴 수 있어요.

①
냄비 뚜껑을 그려요.

②
네모로 냄비 통을 만들어요.

③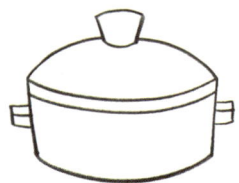
양쪽에 손잡이를 표현해요.

④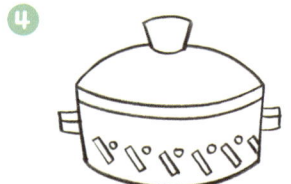
냄비를 예쁘게 꾸며요.

⑤
예쁘게 색칠해요!

숟가락 그리기

숟가락 옆에 세로로 긴 네모를 그려서 젓가락도 함께 그려보아요.

①
아래가 뚫린 타원을 그려요.

②
숟가락의 손잡이를 그려요.

③
예쁘게 색칠해요!

포크 그리기

뽀족뽀족한 부분이 포크의 포인트예요.

① 포크의 윗부분을 그려요.

② 양쪽을 둥근 곡선으로 그려요.

③ 포크의 손잡이를 표현해요.

④ 예쁘게 색칠해요!

접시 그리기

동그라미만으로 완성할 수 있어요.

① 타원을 그려요.

② 큰 타원을 한 번 더 그려요.

③ 접시의 바닥은 곡선으로 표현해요.

④ 예쁘게 색칠해요!

색칠공부 시간

나른한 오후, 밥을
먹기 위해 가족들이 모였어요.
접시 위에는 어떤 음식들이 있을까요?
가족들이 좋아하는 음식들을 접시 위에 그려보세요!

가족과 함께 마트에 갔던 기억을 떠올리면서 예쁘게 색칠해보세요.

부릉부릉 달려요!

부릉부릉 달리는 아빠의 멋진 자동차, 학교에 갈 때 타는 버스 등 여러 가지 교통수단을 그려볼 거예요. 칸이 여러 개인 기차, 자전거는 물론 바다를 가로지르는 멋진 배와 잠수함도 함께 그려볼까요? 내가 커서 어떤 차를 타고 싶은지 상상하며 차를 꾸며보면 더 재미있는 그리기가 될 거예요. 그럼 부릉부릉 그리기를 시작해볼까요?

미술 선생님이 알려주는 그리기 Point

자동차, 버스, 기차 등 탈 것을 그릴 때 어렵다고 느끼는 아이들이 많습니다. 아이가 가지고 노는 미니 자동차, 장난감 기차 등을 먼저 그려보는 것이 좋습니다. 처음부터 부피가 큰 것을 그린다고 생각하면 부담을 느낄 수 있지만, 작은 사물을 보고 그리는 것은 보다 쉽게 접근할 수 있기 때문이랍니다. 자신이 가지고 있는 장난감 자동차를 관찰할 수 있도록 엄마와 함께 살펴보며 이야기를 나눠보세요.

기차 그리기

기차는 네모 열차 칸이 길게 연결되어 있어요.

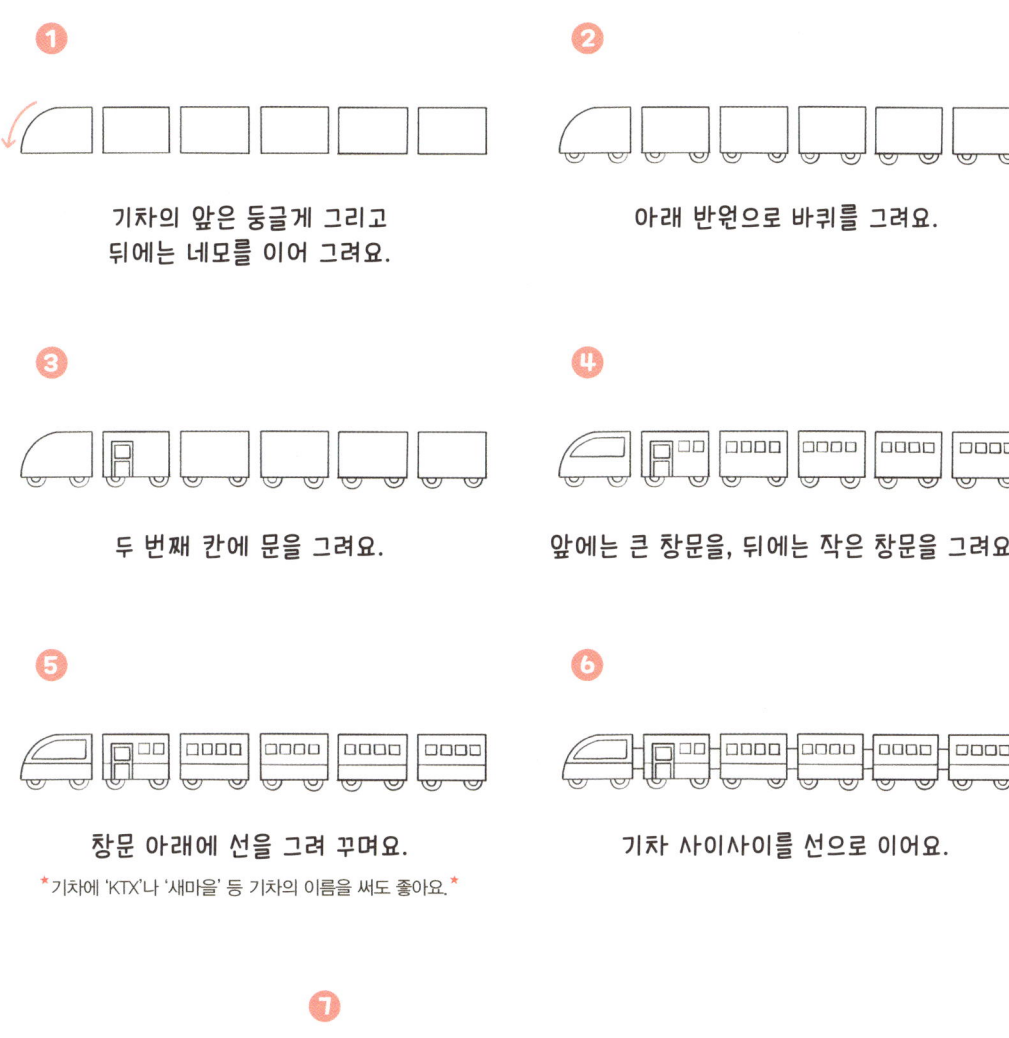

❶ 기차의 앞은 둥글게 그리고 뒤에는 네모를 이어 그려요.

❷ 아래 반원으로 바퀴를 그려요.

❸ 두 번째 칸에 문을 그려요.

❹ 앞에는 큰 창문을, 뒤에는 작은 창문을 그려요.

❺ 창문 아래에 선을 그려 꾸며요.

기차에 'KTX'나 '새마을' 등 기차의 이름을 써도 좋아요.

❻ 기차 사이사이를 선으로 이어요.

❼ 예쁘게 색칠해요!

배 그리기

바다 위에 떠 있는 배에는 구명 튜브가 달려 있어요.

❶

큰 동그라미와 작은 동그라미 두 개를 그려요.

❷

큰 동그라미는 튜브로 꾸며요.

❸

동그라미 위에 네모를 길게 그려요.

❹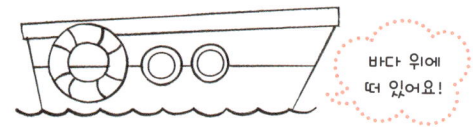

네모 아래로 큰 배를 그리고 물결 모양으로 물을 표현해요.

❺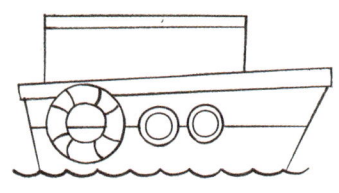

네모로 배의 2층을 그려요.

❻

작은 창문과 울타리를 표현해요.

❼

위쪽에 네모로 굴뚝을 그려요.

굴뚝 위에 구불구불 선으로 연기를 표현해도 좋아요.

❽

예쁘게 색칠해요!

잠수함 그리기

잠수함에는 물 밖을 살피는 망원경이 설치되어 있어요.

달걀 모양의 동그라미를 그려요.

곡선으로 잠수함 앞을 그리고 작은 동그라미로 나사를 표현해요.

동그라미로 창문을 세 개 그려요.

잠수함 위에 네모를 그려 꾸며요.

위쪽에 동그라미로 작은 창문을 그려요.

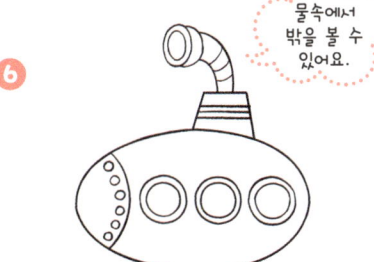
곡선으로 창문과 잠수함을 이어요.

물속에서 밖을 볼 수 있어요.

 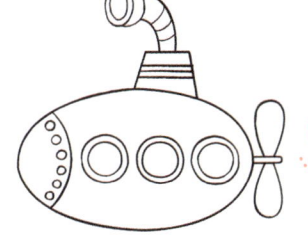
끝에 엔진을 그려요.

물속에서 빙글빙글 돌아요.

 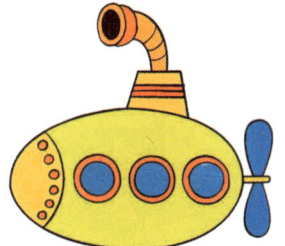
예쁘게 색칠해요!

99

버스 그리기

버스의 출입문과 창문을 잘 표현해보세요.

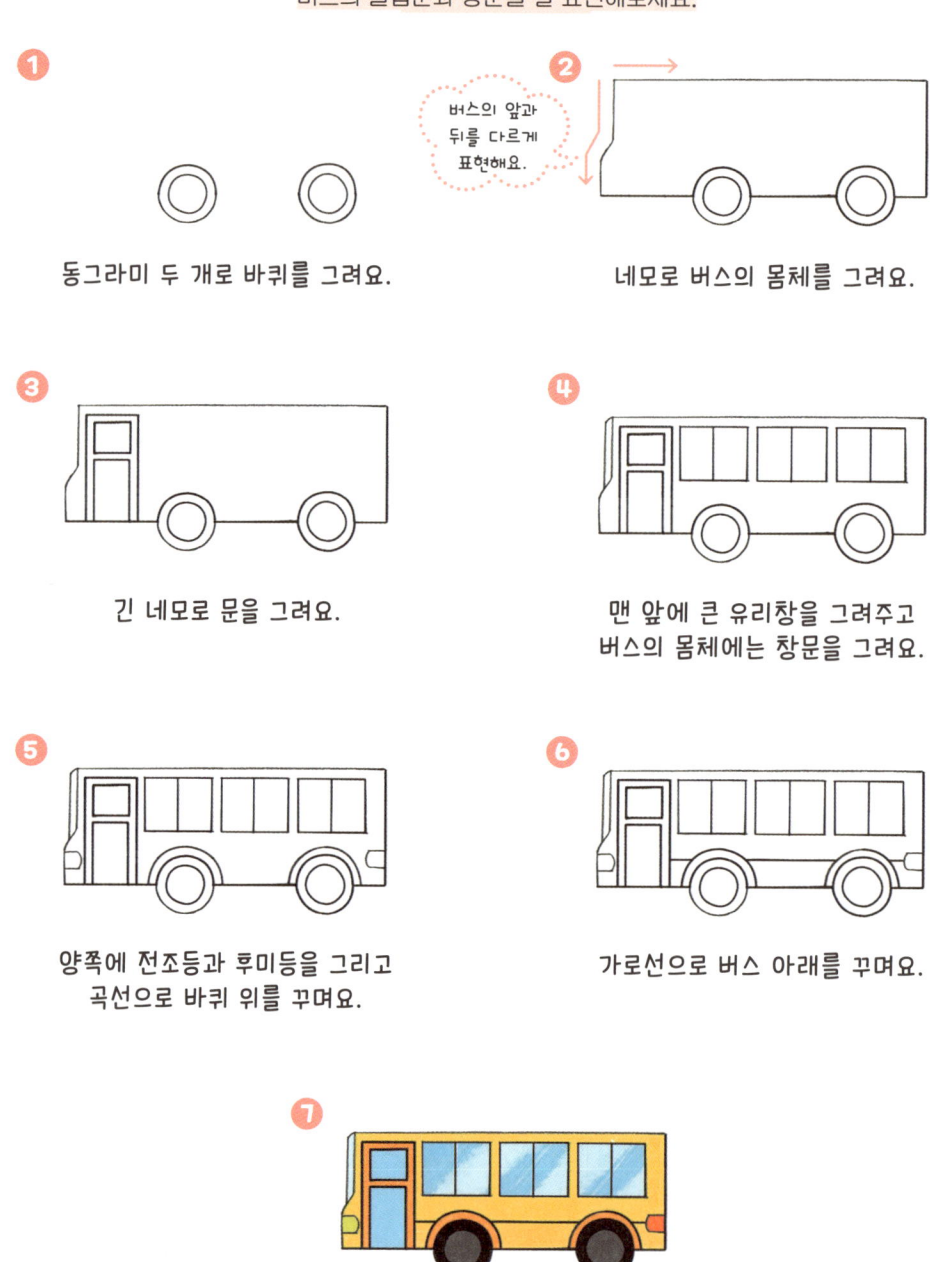

❶ 동그라미 두 개로 바퀴를 그려요.

❷ 네모로 버스의 몸체를 그려요.
 버스의 앞과 뒤를 다르게 표현해요.

❸ 긴 네모로 문을 그려요.

❹ 맨 앞에 큰 유리창을 그려주고 버스의 몸체에는 창문을 그려요.

❺ 양쪽에 전조등과 후미등을 그리고 곡선으로 바퀴 위를 꾸며요.

❻ 가로선으로 버스 아래를 꾸며요.

❼ 예쁘게 색칠해요!

비행기 그리기

비행기의 날개에는 엔진이 달려 있어요.

❶

네모를 대각선으로 그려요.

❷

네모 아래의 두께를 표현해 비행기 날개를 만들어요.

❸

비행기 날개 아래 원기둥으로 엔진을 그려요.

❹

비행기 몸을 곡선으로 표현하고 반대쪽 날개도 그려요.

❺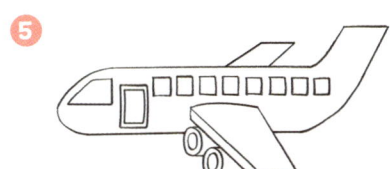

큰 창문과 문을 그리고 작은 창문을 그려요.

❻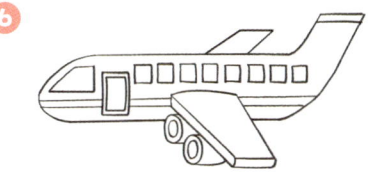

가로선으로 비행기를 꾸며요.

❼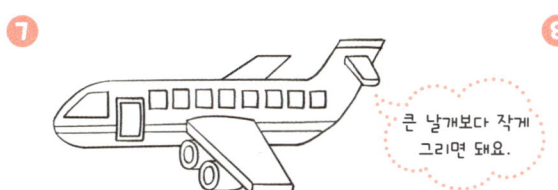

꼬리에 작은 날개를 그려요.

큰 날개보다 작게 그리면 돼요.

❽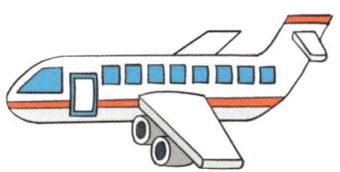

예쁘게 색칠해요!

헬리콥터 그리기

헬리콥터의 머리 위에는 프로펠러가 달려 있어요.

동그라미를 그려요.

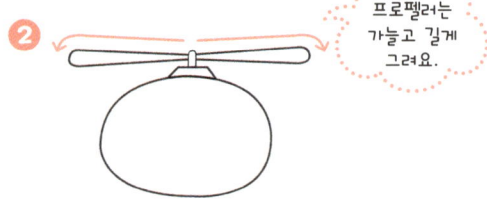

위쪽에 길게 프로펠러를 그려요.

아래쪽에 헬리콥터의 받침대를 표현해요.

긴 네모로 문을 그려요.

문 옆에 큰 창문을 그려요.

가운데 가로선으로 헬리콥터를 꾸며요.

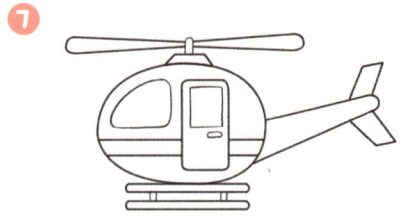

길게 헬리콥터의 꼬리를 표현해요.

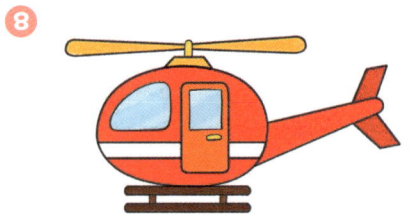

예쁘게 색칠해요!

자동차 그리기

우리 주변에서 쉽게 볼 수 있는 자동차를 관찰하고 그려보세요.

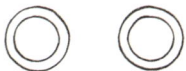

바퀴 두 개를 그려요.

자동차 몸체를 그려요.

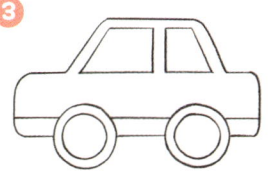

창문을 두 개 그리고 가로선으로 꾸며요.

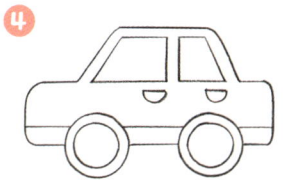

차의 손잡이를 반원으로 표현해요.

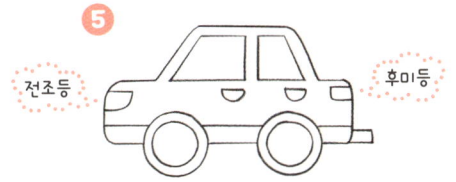

양쪽에 전조등과 후미등, 연기가 나오는 곳을 그려요.

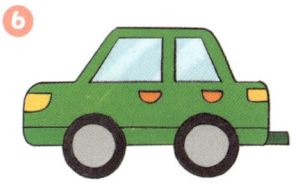

예쁘게 색칠해요!

자전거 그리기

자전거는 바퀴가 두 개예요. 바퀴가 네 개인 자전거도 있어요.

동그라미 두 개를 그리고 오른쪽에는 작은 동그라미를 한 개 더 그려요.

왼쪽 동그라미에는 체인을 그려요.

곡선으로 바퀴 위를 꾸미고 바퀴 위에 네모를 그려요.

의자와 핸들을 그리고 선으로 바퀴와 연결해요. 바퀴는 선으로 꾸며요.

네모로 페달을 그려요.

예쁘게 색칠해요!

색칠공부 시간

잠수함을 타고 바닷속을 여행했어요.
바닷속에는 어떤 물고기들이 살고 있을까요?
바닷속에 있는 동식물들을 자유롭게 그려보세요!

가족과 함께 자동차를 타고 나들이 간 기억을 떠올리며 예쁘게 색칠해보아요.

생일 축하해!

친구들에게는 특별한 날이 많죠? 그중 '생일'을 주제로 한 그림을 그려볼까요? 해마다 돌아오는 생일은 가장 기분 좋은 날 중 하루예요. 가족, 친구들과 생일파티를 하고, 선물을 받기도 해요. 맛있는 케이크와 다양한 파티 용품을 그려서 생일파티 풍경을 그려보아요.

미술 선생님이 알려주는 그리기 Point

생일에 받은 선물, 케이크 등을 떠올리며 하나씩 그림으로 그려보세요. 생일 케이크를 그릴 때는 과일 그리기를 복습하면서 케이크 위에 체리와 딸기 등 맛있는 재료들을 자유롭게 올려보고, 가랜드 등을 응용해 생일파티를 표현할 수 있답니다. 앞에서 배운 그리기 요소들을 조금씩 다르게 표현하기 때문에 처음보다 그리기가 훨씬 쉽게 느껴질 거예요.

1단 가랜드 그리기

곡선과 세모 모양으로 완성할 수 있어요.

❶

곡선을 가로로 길게 그려요.

❷

곡선 아래 세모를 이어 그려요.

❸

예쁘게 색칠해요!

글자로 꾸며주어도 좋아요.

고깔모자 그리기

생일파티에 빠질 수 없는 아이템! 예쁘게 꾸며보세요.

❶

아래가 둥근 세모를 그려요.

❷

동그라미로 방울을 표현해요.

❸

안에 도형을 그려 꾸며요.

❹

작은 네모로 한 번 더 꾸며요.

❺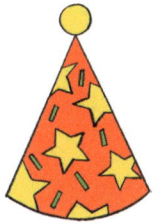

예쁘게 색칠해요!

손그림 더하기

고무줄을 그리면 목에 걸 수 있어요.

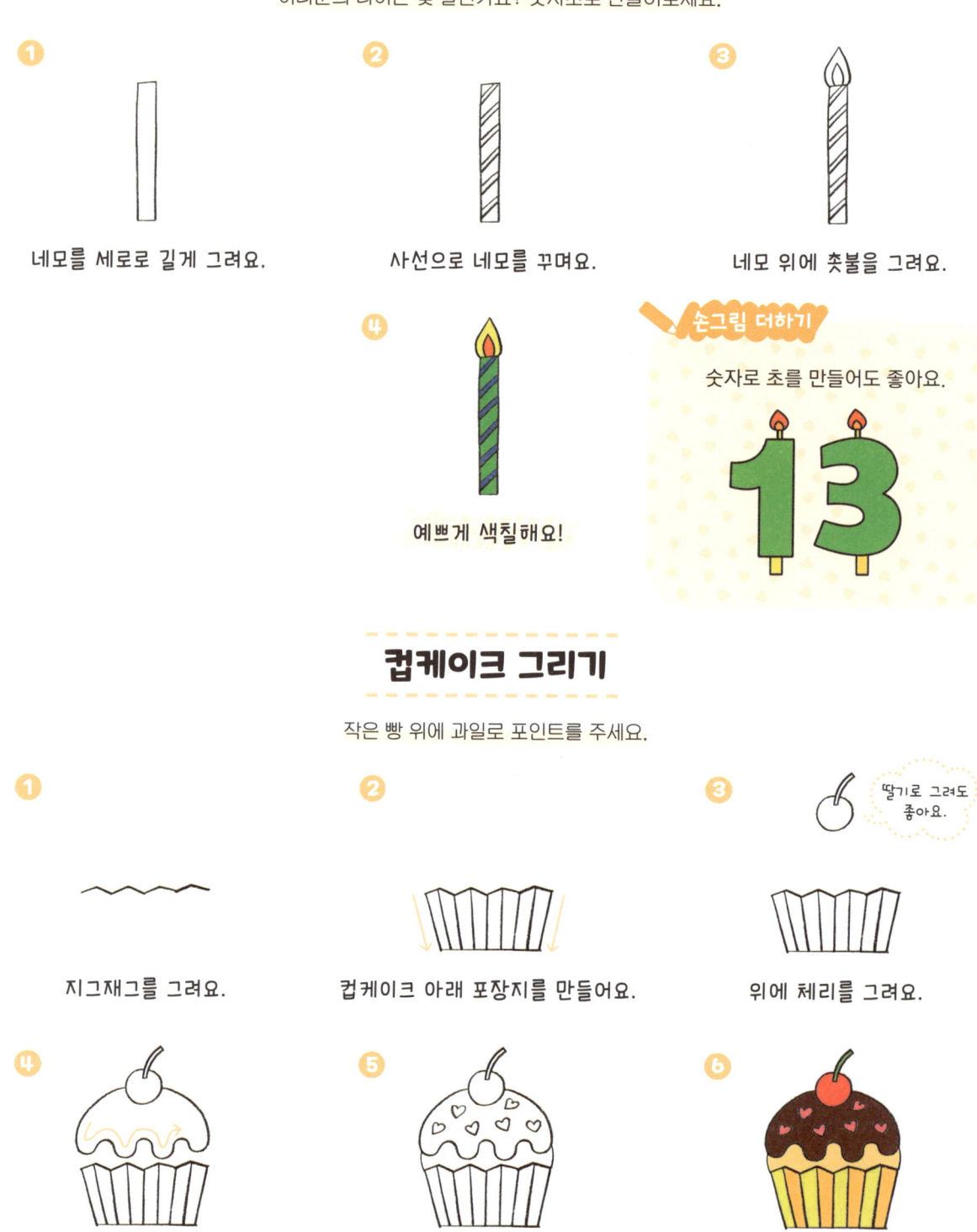

케이크 그리기

케이크를 마음대로 꾸며보세요.

❶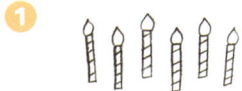

나이에 맞게 초를 그려요.

❷

초 아래에 타원을 그려요.

❸

타원의 양쪽에 세로선을 그려주고 물결 모양으로 꾸며요.

❹

딸기를 테두리에 하나씩 그려요.

딸기에는 씨가 있어요.

❺

타원을 한 번 더 크게 그려요.

1단 케이크로 그려도 좋아요.

❻

원기둥 모양으로 2단 케이크 옆면을 만들어요.

❼

곡선으로 케이크 옆면에 크림을 표현해요.

❽

동그라미와 선으로 케이크를 꾸며요.

❾

예쁘게 색칠해요!

폭죽 그리기

폭죽 안에는 다양한 꽃가루가 들어 있어요.

사다리꼴 모양을 대각선으로
그려요.

사선으로 폭죽을 꾸며주고
네모로 폭죽의 손잡이를 그려요.

네모로 폭죽이 나오는
부분에 꽃가루를 표현해요.

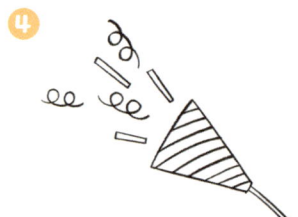
구불구불 곡선도 그려요.

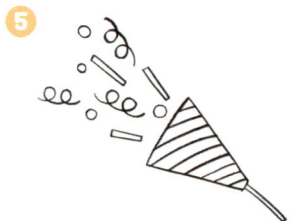
동그라미 등 다양한 도형으로
꾸며도 좋아요.

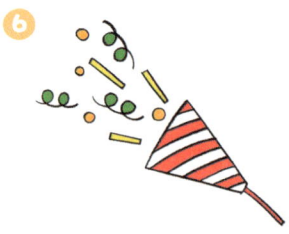
예쁘게 색칠해요!

풍선 그리기

좋아하는 색으로 풍선을 색칠해요.

가운데 동그라미를 하나 그리고
주변에 동그라미를 겹쳐서
더 그려요.

동그라미 아래 실을 그려요.
리본 모양으로 포인트를 줘도 좋아요.

예쁘게 색칠해요!

색칠공부 시간

오늘은 내 생일이에요.
생일파티를 위해 케이크, 피자, 햄버거 등
맛있는 음식이 식탁에 가득해요.
나와 파티에 초대된 친구들도 그려보아요.

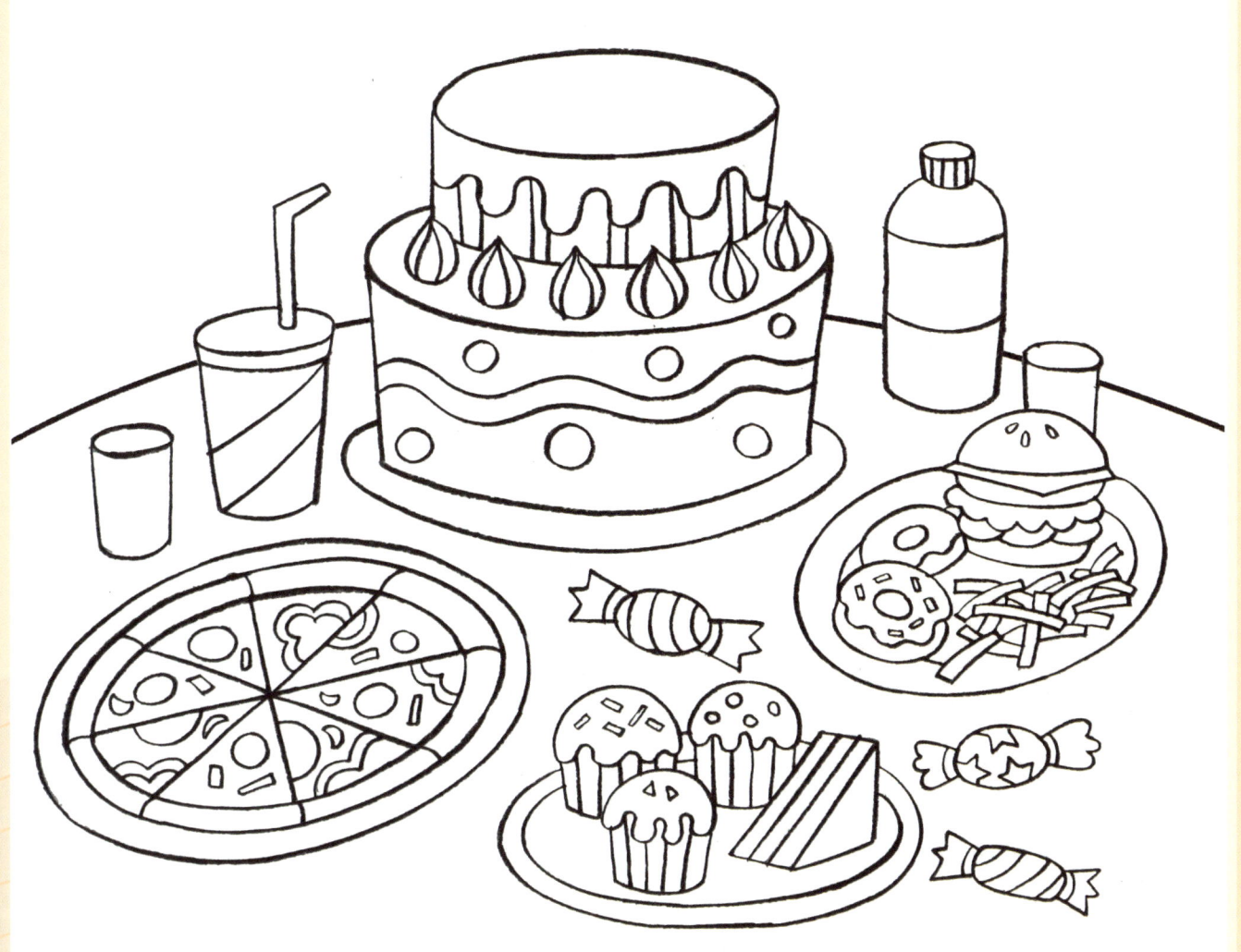

풍선도 터트리고, 생일 축하 노래도 불러줬어요.
맛있는 케이크와 음식들을 예쁘게 색칠해보세요.

사랑하는 친구의 생일파티가 열렸어요.
선물, 가랜드, 풍선으로 방을 예쁘게 꾸며보세요.
식탁 위에는 또 어떤 맛있는 음식들이 있을까요?

오늘의 날씨는 어떨까요?

그림 속에 날씨를 표현해야 하는 일이 정말 많아요. 경험한 것을 그리다 보면 그날의 날씨를 그리게 되죠. 눈 오는 날, 비 오는 날, 햇볕이 쨍쨍한 날 등 아주 다양한 날씨가 있어요. 또, 날씨에 따라 우리의 옷차림이 달라지게 되기도 하고요. 날씨에 따른 다양한 소품을 그림으로 그려볼까요?

미술 선생님이 알려주는 그리기 Point

비와 눈이 내리는 표현은 동그라미와 선만 있으면 충분히 완성할 수 있습니다. 계절과 날씨를 그림에 표현할 때 아이가 사람의 옷과 나무의 모습까지 고려해서 그릴 수 있도록 도와주세요. 겨울에는 목도리와 모자를 착용한 모습을 그리고, 나무는 풀 없이 가지만 그리는 등 날씨에 따라 달라지는 모습들도 생각해 그리는 것이 포인트입니다.

눈사람 그리기

눈사람 위에 모자를 그리는 등 나만의 눈사람을 완성해보세요.

 눈사람의 코는 당근으로 표현해요.　　 　　

동그라미를 그리고 눈사람의 얼굴을 꾸며요.　　얼굴 아래 목도리를 그려요.　　큰 동그라미로 몸을 만들어요.

 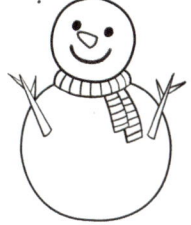　　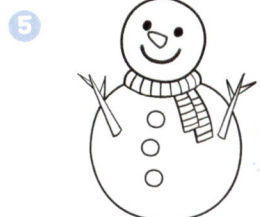 삐뚤빼뚤하게 그리면 더 재밌어요.　　

양쪽에 나뭇가지 모양으로 팔을 표현해요.　　작은 동그라미로 단추를 그려요.　　예쁘게 색칠해요!

털목도리 그리기

목도리의 끝에 무늬를 내 맘대로 그려도 좋아요.

곡선으로 긴 네모를 그리고 아래를 짧은 선으로 목도리 끝의 털을 표현해요.　　지그재그로 목도리를 꾸며요.　　네모 위에 타원을 그려요.

곡선으로 목도리 옆면을 표현해요.　　목도리의 끝을 한 번 더 그려요.　　예쁘게 색칠해요!

털모자 그리기

모자 위 방울이 포인트가 돼요.

구름 모양으로 모자 끝의 방울을 그려요. 곡선을 양쪽으로 내려 그려요. 아래 네모로 마무리해요.

지그재그 선으로 모자를 꾸며요. 선으로 네모 안을 꾸며요. 예쁘게 색칠해요!

털장갑 그리기

털장갑은 긴 끈으로 연결되어 있어요.

구름 모양으로 장갑의 끝을 그려요. 둥근 곡선으로 장갑의 모양을 만들어요. 손 모아 장갑으로 만들어요. 장갑을 선으로 이어요.

예쁘게 색칠해요!

썰매 그리기

얼음 위에서 잘 미끄러지도록 썰매 날을 그려주세요.

대각선으로 두 줄을 긋고 끝을 연결해요.

곡선으로 썰매 날을 만들어요.

세로선으로 썰매 날을 꾸며요.

네모를 그려서 썰매의 앉는 면을 표현해요.

대각선으로 꾸며요.

맞은편 썰매 날도 그려요.

예쁘게 색칠해요!

번개 그리기

지그재그로 쉽게 그릴 수 있어요.

지그재그 선을 그려요.

지그재그 선을 한 번 더 그려요.

예쁘게 색칠해요!

우산 그리기

다양한 모양으로 우산을 꾸며보세요.

곡선을 그려요.

아래쪽에 물결 모양을 그려 양 끝을 이어요.

 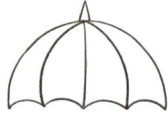
세로선으로 우산살을 표현해요. 위쪽에는 세모로 우산 끝을 표현해요.

 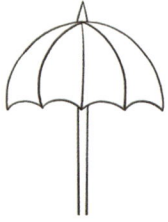
긴 기둥을 우산 아래 그려요.

 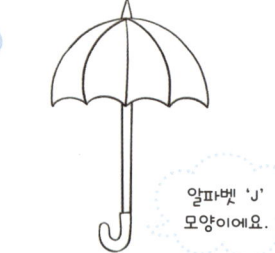
알파벳 'J' 모양이에요.
손잡이를 그려요.

 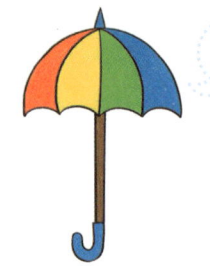
알록달록 무지개색으로 칠했어요.
예쁘게 색칠해요!

장화 그리기

미끄러지지 않도록 바닥을 표현해요.

직각으로 선을 그려요.

장화 앞부분을 곡선으로 그리고 직선으로 마무리해요.

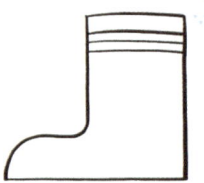
높이를 길게 하면 긴 장화가 완성돼요.
가로선으로 신발을 꾸며요.

굽이 있어야 미끄럽지 않아요.
직선으로 굽을 표현해요.

예쁘게 색칠해요!

 손그림 더하기

장화 두 개를 그리면 한 켤레가 완성돼요.

우비 그리기

우비는 눈에 잘 띄는 색으로 색칠해요.

얼굴을 그려요.
얼굴은 11~13쪽을 참고해 그려요.

얼굴 주변에 동그라미로
우비 모자를 표현해요.

팔과 몸을 그려요.

아래쪽에 장화를 표현해요.
118쪽의 장화 그리기를 참고해서 그려요.

손과 다리를 그려요.

단추와 주머니로 우비를 꾸며요.

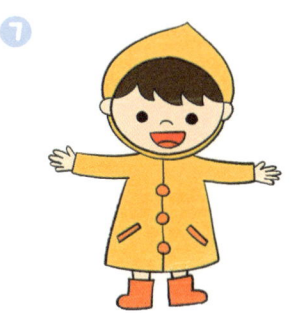
예쁘게 색칠해요!

색칠공부 시간

하늘에서 토독토독 비가 내리고 있어요.
비 오는 날의 풍경을 더 꾸며보고 예쁘게 색칠해요.

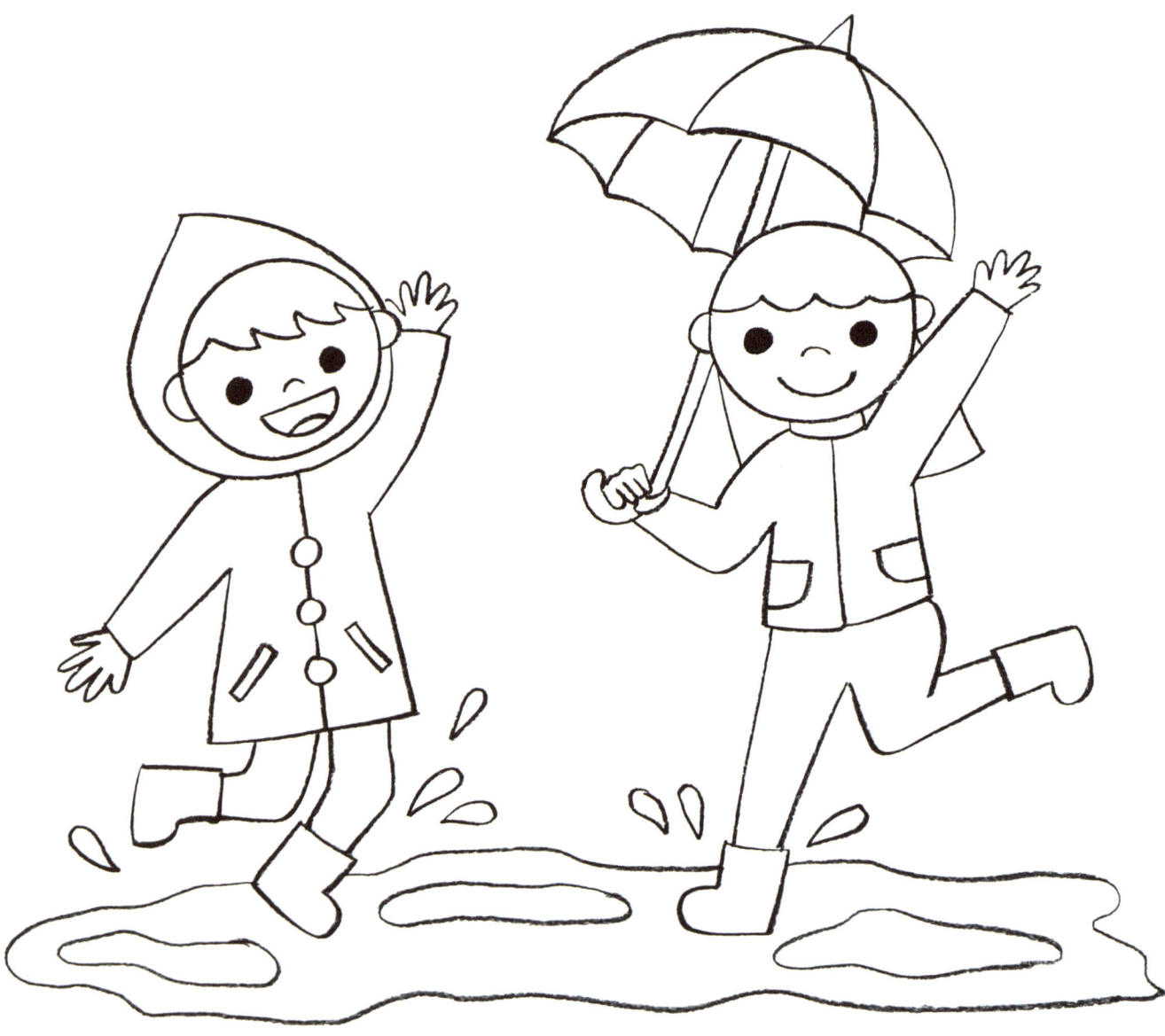

친구와 신나게 썰매를 탔어요!
눈 쌓인 산과 나무도 예쁘게 색칠해보아요.

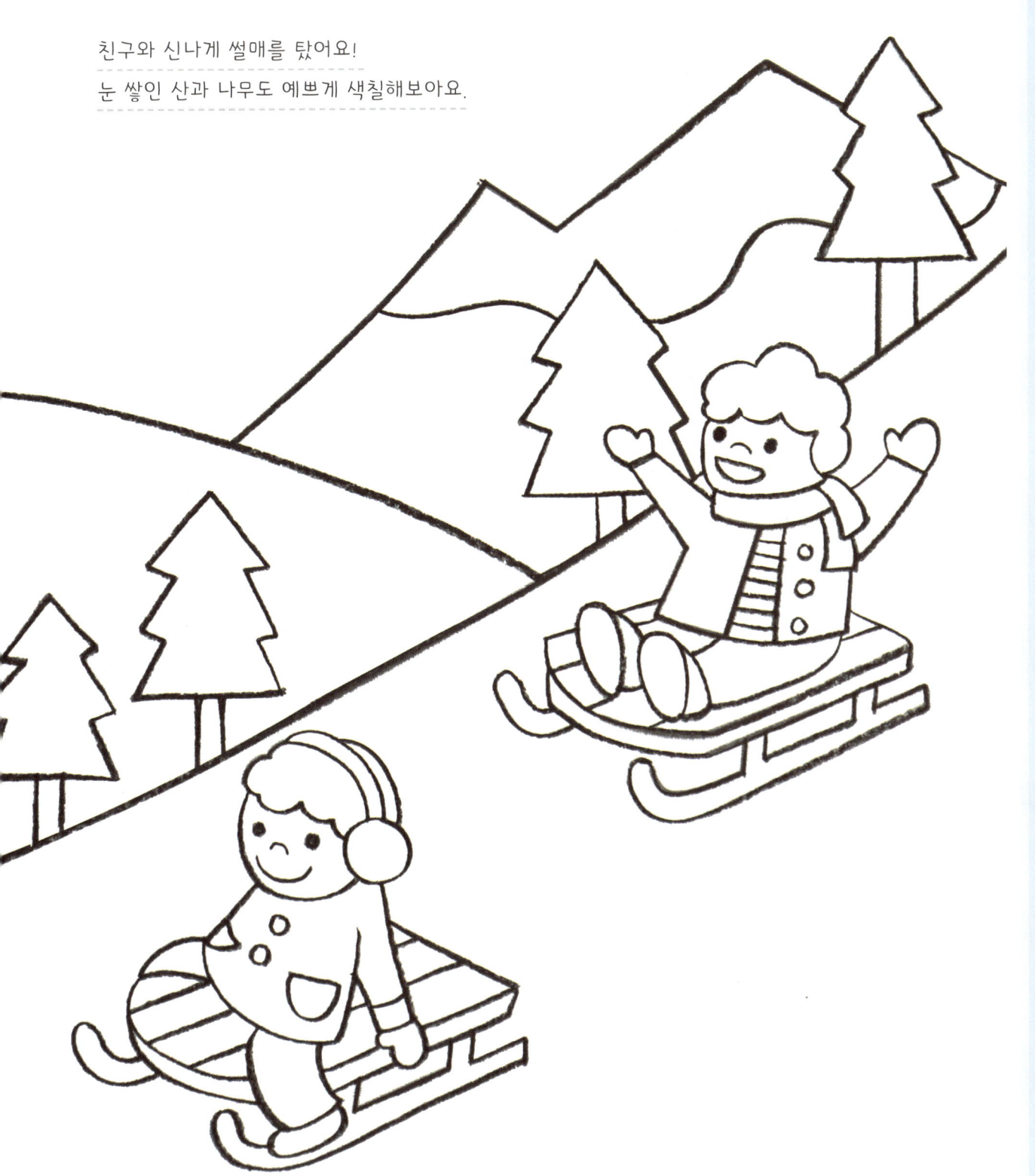

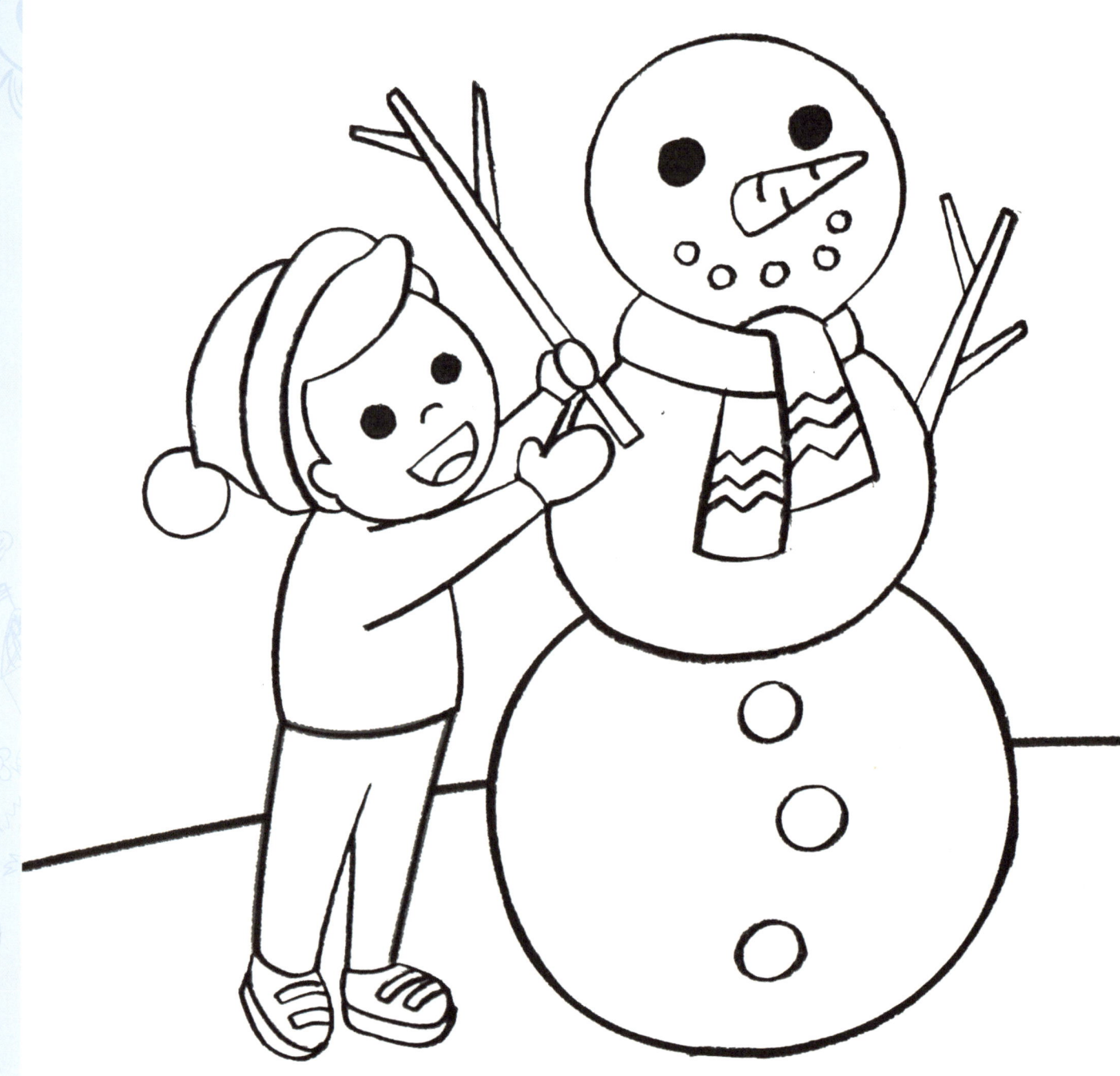

밤새 흰 눈이 펑펑 내려 마당 가득 쌓였어요.
친구와 함께 데굴데굴 눈을 굴려 눈사람을 만들었어요.
눈싸움도 하고 썰매도 타고 싶은 날이에요!

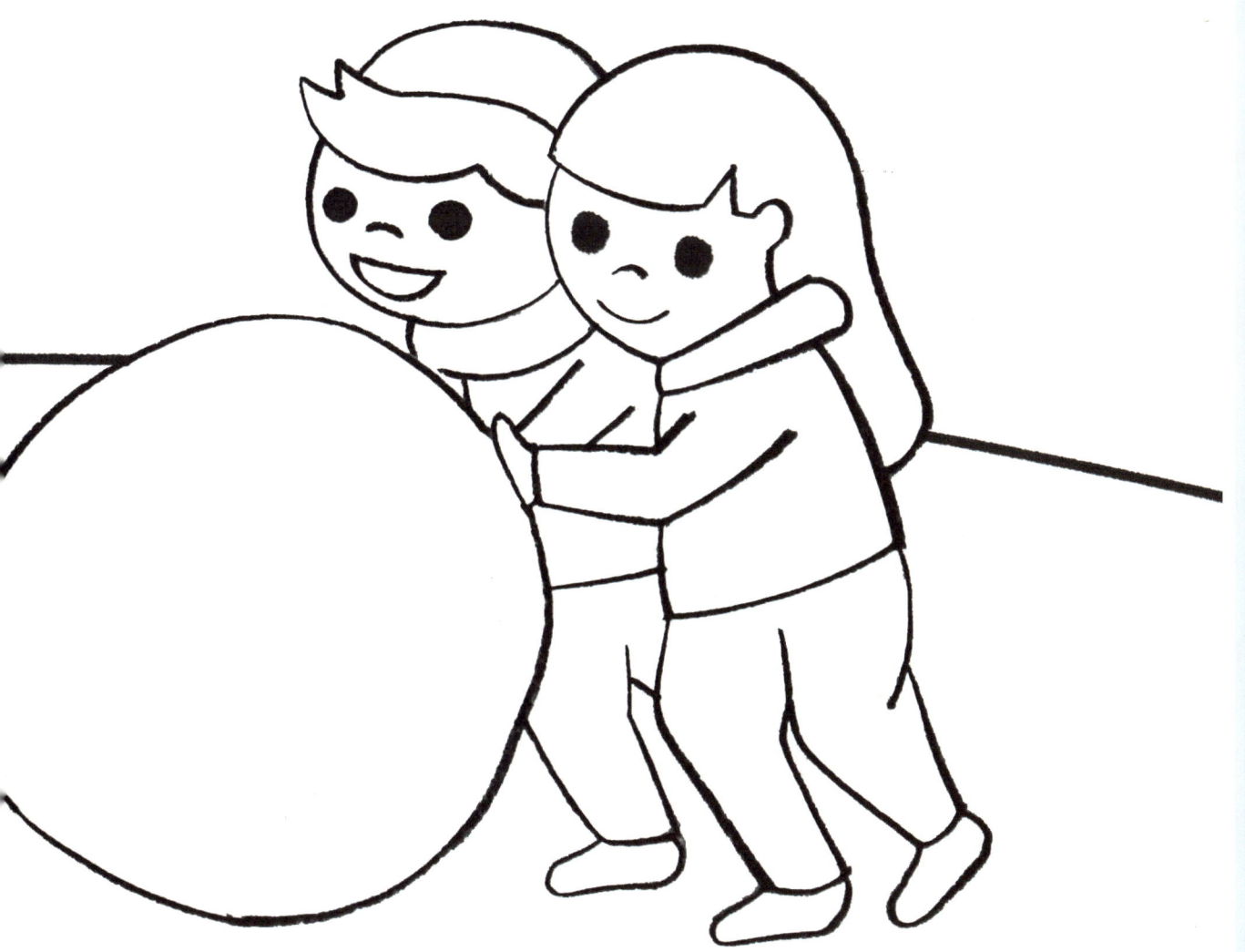

새해 복 많이 받으세요!

명절 그리기도 추석이나 설이 다가오면 꼭 하는 주제 중 하나예요. 이 중 설날은 한 해 시작을 알리는 우리나라 고유의 명절로, 가족들과 한자리에 모여서 덕담도 나누고 맛있는 떡국도 만들어 먹어요. 설날에는 우리나라 전통 의상인 한복을 입고 팽이치기, 연날리기, 윷놀이 등을 해요. 한복을 입고 가족들과 전통 놀이를 해볼까요?

미술 선생님이 알려주는 그리기 Point

한복 그리기는 어렵게 느껴질 수 있지만 한복 앞에 있는 고름, 색동저고리의 줄무늬만 그려 줘도 한복처럼 느껴진답니다. 전통 놀이를 그리는 경우 놀이를 아이가 경험해본 다음 그리는 것이 좋습니다. 윷 그리기의 경우 윷놀이에 대해 모른다면 단순히 막대기 네 개를 그리는 것은 큰 의미가 없기 때문입니다. 팽이치기, 연날리기 등 아이가 전통 놀이를 경험한 후 그림으로 표현할 때 보다 효과적으로 그릴 수 있습니다.

남자한복 그리기

저고리의 팔에 알록달록 색을 칠해 색동저고리를 만들어요.

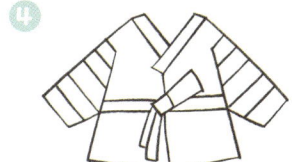

① 네모를 대각선으로 두 개 그려 옷깃을 표현해요.

② 저고리의 외곽선을 그려요.

③ 소매에 선을 그려 색동저고리를 표현해요.

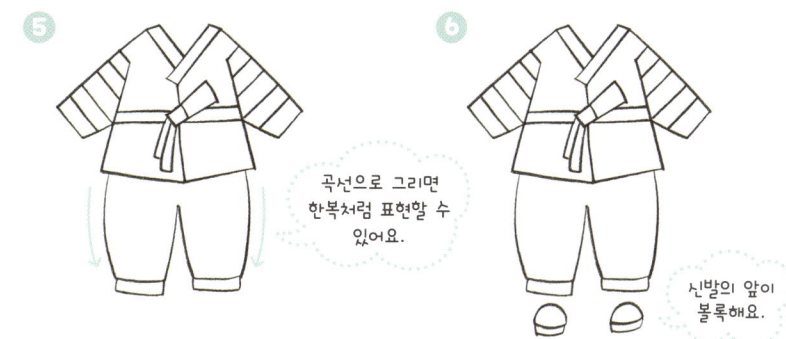

④ 고름을 그려 저고리를 완성해요.

⑤ 바지의 외곽선을 그려요.

곡선으로 그리면 한복처럼 표현할 수 있어요.

⑥ 반원으로 신발의 코를 표현해요.

신발의 앞이 볼록해요.

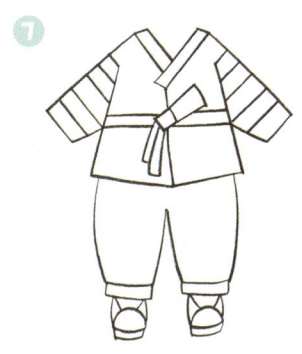
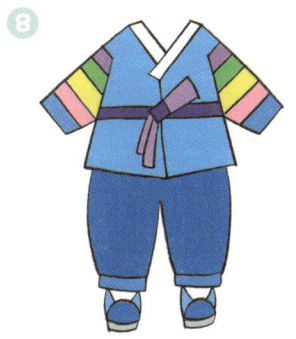

⑦ 선으로 신발의 옆면을 채워요.

⑧ 예쁘게 색칠해요!

여자한복 그리기

한복 치마는 길이가 길어서 발까지 덮어요.

먼저 리본 모양으로 고름을 그려요.

고름 위에 한복의 옷깃을 그려요.

저고리의 외곽선을 그려요.

소매에 선을 그려 색동저고리를 표현해요.

저고리 아래에 치마를 그려요.

예쁘게 색칠해요!

복주머니 그리기

한자를 처음 써보는 친구는 어려울 수 있어요. 천천히 연습해보세요.

가로로 긴 타원을 그려요.

타원 위에 복주머니 끝을 표현해요.

구불구불하게 그려요.

아래쪽에는 곡선으로 복주머니의 아랫부분을 그려요.

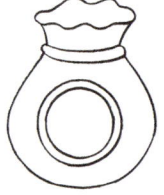
가운데에 동그라미 두 개를 그려요.

 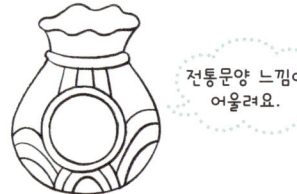
동그라미 주변을 곡선으로 꾸며요.

전통문양 느낌이 어울려요.

예쁘게 색칠한 후 동그라미에 한자로 '복(福)'을 써요.

팽이 그리기

팽이는 잘 돌아가기 위해 끝이 뾰족해요.

작은 원기둥 모양으로 팽이 손잡이를 그려요.

원기둥 아래 타원을 여러 개 그려요.

네모로 팽이의 옆면을 표현해요.

세모로 팽이 아래를 그려주고 뾰족하게 팽이 끝을 만들어요.

예쁘게 색칠해요!

팽이 막대 그리기

팽이 막대의 날개로 팽이를 쳐야 팽이가 멈추지 않고 오래 돌아요.

대각선으로 네모를 그려요.

팽이막대의 끝에 곡선으로 날개를 표현해요.

다른 방향으로 한 번 더 그려요.

마지막으로 한 번 더 그려 꾸며요.

예쁘게 색칠해요!

윷 그리기

윷은 총 네 개로 구성되어 있어요.

①
끝이 둥근 네모를
네 개 그려요.

②
네모 안에 X를 세 번씩 그려요.

③
예쁘게 색칠해요!

손그림 더하기

윷은 한쪽은 평평, 한쪽은 볼록해요.

손그림 더하기

동그라미와 선을 이용하면 윷놀이판을 만들 수 있어요. 큰 종이에 그려서 친구들과 윷놀이를 해봐요.
윷놀이 판을 크게 그려 친구들과 함께 윷놀이를 해도 좋아요.

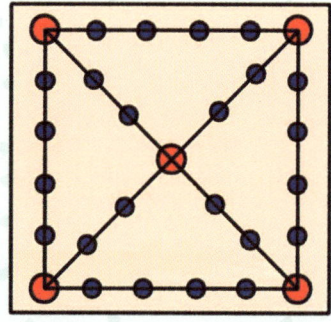

윷놀이판

연 그리기

방패 모양과 비슷하여 '방패연'이라고도 해요.

기울어진 네모를 그려요.

네모 안에 작은 태극무늬와 큰 동그라미를 그려요.

연의 살을 표현하고 주변에 선을 그려 꾸며요.

연의 꼬리를 양쪽에 그리고 곡선으로 실을 그려요.

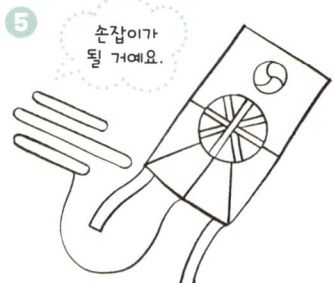

손잡이가 될 거예요.

실 끝에 긴 타원을 세 개 그려요.

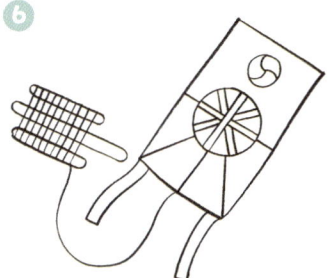

타원 세 개에 세로선으로 실을 그려 실패와 손잡이를 만들어요.

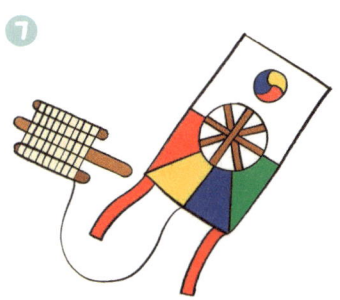

예쁘게 색칠해요!

색칠공부 시간

까치까치 설날은 어저께고요. 우리우리 설날은 오늘이래요~ 🎵
시원한 바람에 맞춰 하늘 높이 나는 연을 완성해봐요.

가족들과 모여서 윷놀이를 했어요!
도개걸윷모 중 어떤 게 제 일 좋아하나요? 색칠해보세요.

12 메리크리스마스!

올해 크리스마스에는 산타 할아버지가 어떤 선물을 가져다줄까요? 씩씩하게 1년을 지낸 친구들을 위해 산타 할아버지가 빨간색 보따리 안에 선물을 가득 싣고 찾아오는 크리스마스! 초록 초록한 트리와 아주 큰 양말 그리고 진저쿠키까지 크리스마스를 즐겁게 만드는 그림 그리기를 시작해보세요.

미술 선생님이 알려주는 그리기 Point

크리스마스는 아이가 생일만큼 기다리는 특별한 날입니다. 크리스마스트리를 그릴 때는, 트리를 꾸미는 장식을 많이 그릴 수 있도록 나뭇가지를 따로 표현하지 않도록 합니다. 크리스마스 양말은 선물이 들어갈 수 있도록 크게 그려주세요. 기념일에 맞는 사물 표현을 익혀두면 크리스마스 그리기도 간단하답니다.

산타 할아버지 그리기

산타 할아버지는 흰 수염과 빨간색의 옷과 모자가 포인트예요.

❶

모자의 아래쪽을 표현하기 위해 네모를 그려요.

❷

네모 위로 모자를 그려요.

❸

모자 아래에 동그란 코와 얼굴을 그려요.

❹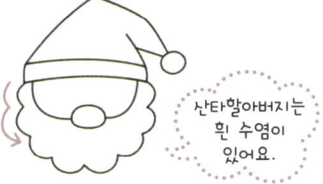

얼굴 아래 수염을 만들어요.

❺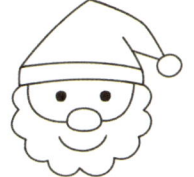

눈과 입을 그려 얼굴을 완성해요.

❻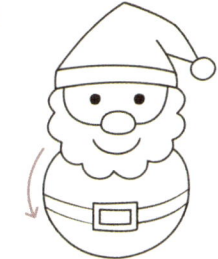

동그라미로 산타 몸을 그리고 가운데 벨트를 표현해요.

❼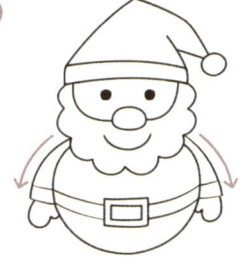

양쪽에 팔과 손을 그려요.

❽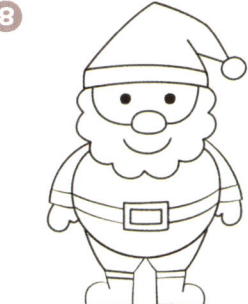

아래쪽에는 다리와 신발을 그려요.

❾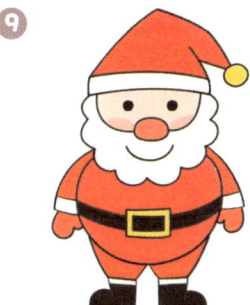

예쁘게 색칠해요!

손그림 더하기

선물이 가득 담겨 있는 보따리도 함께 그려보세요.

선물 보따리

루돌프 그리기

루돌프의 뿔은 나무의 줄기같이 생겼어요.

① 동그라미를 그리고 양쪽에 귀를 그려요.

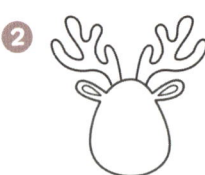
② 귀를 꾸미고 머리 위에 뿔을 그려요.

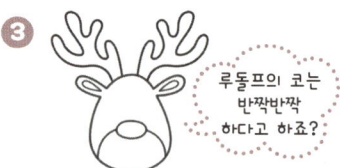
③ 얼굴 안에 동그라미로 코를 그리고 반원으로 입의 위치를 잡아요.

루돌프의 코는 반짝반짝 하다고 하죠?

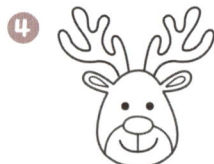
④ 눈과 입을 그려요.

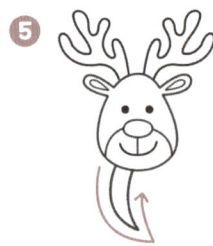
⑤ 상아 모양으로 배를 그려요.

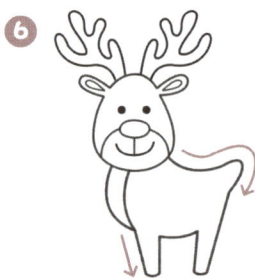
⑥ 루돌프 다리와 꼬리를 배 옆에 이어 그려요.

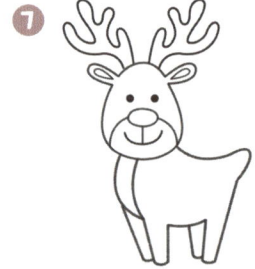
⑦ 반대쪽 다리 두 개를 표현해요.

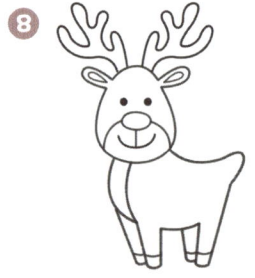
⑧ 다리 아래쪽에 선으로 발을 꾸며요.

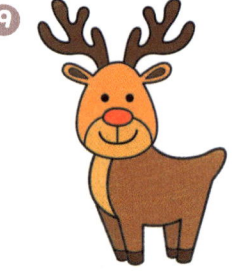
⑨ 예쁘게 색칠해요!

손그림 더하기

산타 할아버지와 루돌프, 썰매를 이용해 루돌프가 끄는 썰매를 탄 산타 할아버지의 모습을 그릴 수 있어요.

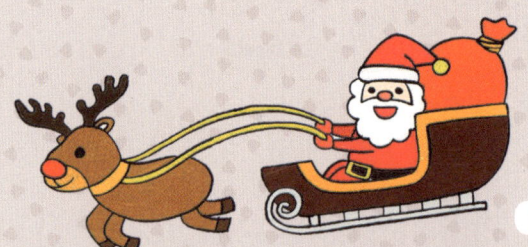

산타 할아버지와 루돌프

선물 그리기

정육각형 박스에 리본을 묶어서 꾸며요.

 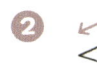

예쁜 리본을 그려요. 리본 주변을 마름모 도형으로 그려요. 아래쪽으로 네모를 그려서 박스를 완성해요.

 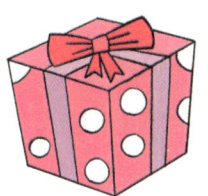

리본에 연결된 끈을 선으로 표현해요. 선물 포장지를 꾸며요. (마음대로 꾸며보세요.) 예쁘게 색칠해요!

양말 그리기

선물을 받을 수 있도록 양말의 입구를 크게 그려요.

네모로 양말의 윗부분을 표현해요. 아래쪽에 양말 외곽선을 그려요. 동그라미로 작은 열매를 만들어요.

 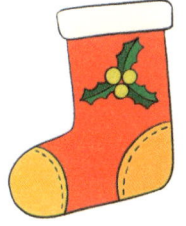

열매 주변에 홀리 잎을 그려요. (바깥쪽으로 물결을 그리면 쉽게 완성돼요.) 곡선과 점선으로 양말을 꾸며요. 예쁘게 색칠해요!

종 그리기

딸랑딸랑 소리가 나는 방울 부분이 보이게 그려요.

① 예쁜 리본을 그려요. ② 리본 위에 홀리 잎을 그려요. ③ 리본 위에 종의 손잡이를 그려요.

④ 아래쪽에 종의 외곽선을 그려요. ⑤ 반원으로 종의 방울을 표현해요. ⑥ 예쁘게 색칠해요!

진저쿠키 그리기

귀여운 사람 모양의 쿠키예요. 예쁘게 장식해주세요.

① 곡선으로 얼굴과 양쪽에 팔을 그려요. ② 아래 다리를 이어 그려요. ③ 곡선으로 팔과 다리를 꾸며요.

④ 가운데에 동그라미로 단추를 그려요. ⑤ 눈과 입을 그려 얼굴을 만들어요. ⑥ 예쁘게 색칠해요!

2단 가랜드 그리기

예쁘게 그리고 잘라서 창문에 장식을 해도 좋아요.

위아래 두 개의 곡선을 그려요.

위에는 다섯 개, 아래는 아홉 개의 가랜드를 그려요.

각각의 가랜드에 'MERRY CHRISTMAS'를 적어요.

예쁘게 색칠해요!

눈꽃 그리기

눈의 결정체는 꽃 모양이랍니다.

대각선으로 끝이 뾰족한 네모를 그려요.

엑스 모양이 만들어지도록 한 번 더 그려요.

가로로 가운데에 네모를 그려요.

끝에 V자 모양으로 작은 무늬를 표현해요.

같은 방법으로 V자 모양을 그려요.

예쁘게 색칠해요!

크리스마스트리 그리기

삼각형 모양을 여러 층으로 쌓으면 트리가 만들어져요.

별을 그려요.

별 아래 세모를 그려요.

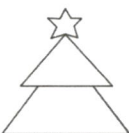

세모 아래 사다리꼴 모양을 이어서 그려요.

 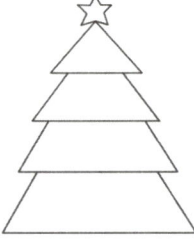

반복해서 아래로 갈수록 사다리꼴 모양을 크게 그려요.

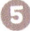 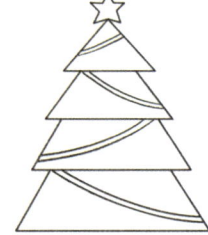

곡선으로 트리를 꾸며요.

 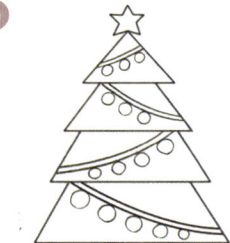

선에는 동그라미로 알록달록 전구를 그려요.

 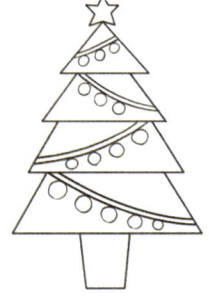

네모로 나무의 기둥을 만들어요.

예쁘게 색칠해요!

색칠공부 시간

울면 안 돼, 울면 안 돼, 산타할아버지는 우는 아이에겐 선물을 안 주신대요.

루돌프가 끄는 썰매를 타고 오시는 산타할아버지께서 올해는 어떤 선물을 주실까요?

크리스마스트리를 예쁘게 꾸미고 산타 할아버지를 기다려봐요.

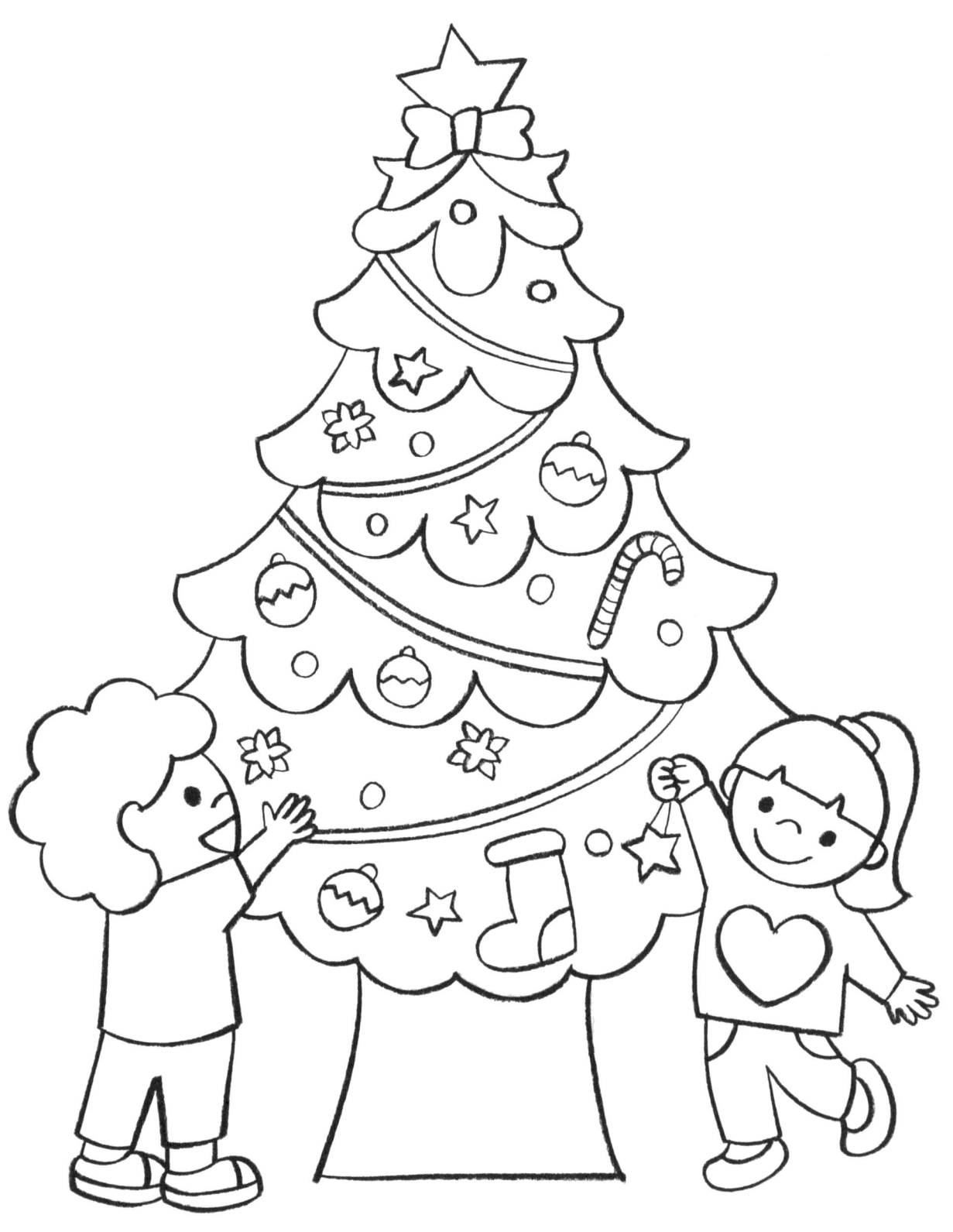

선물을 잔뜩 들고 오시는 산타 할아버지를 기다리는 것은 설레는 일이에요.
크리스마스를 기다리며 예쁘게 색칠해보세요. 배경을 예쁘게 꾸며봐도 좋아요.

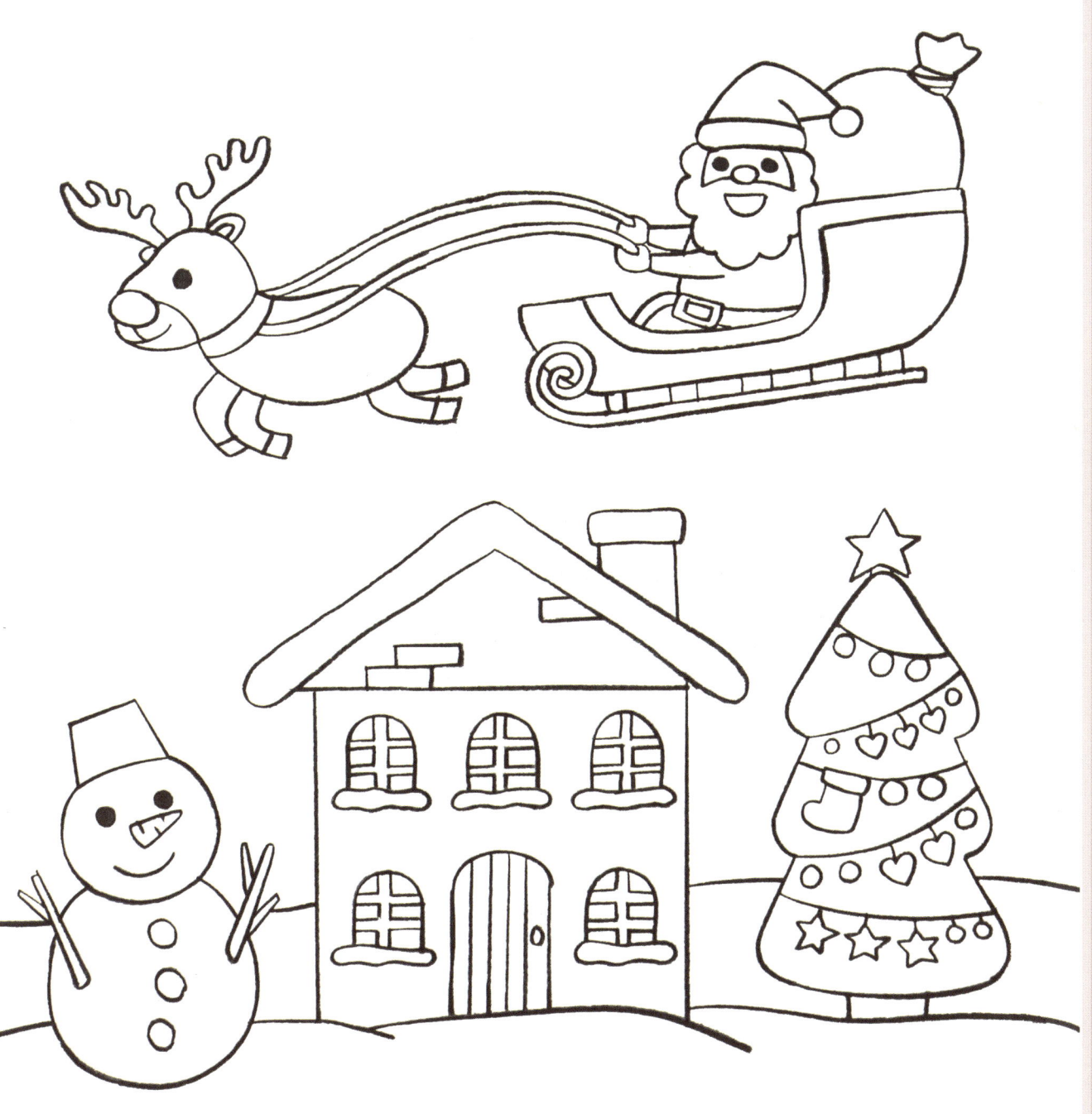

13 우주로 여행을 떠났어요!

초등학교에 가면 '상상화 그리기'를 자주 해요. 아직 경험해보지 못한 미래의 모습이나 우주로 여행을 떠나는 모습 등을 그려보게 된답니다. 우리가 가본 적 없는 우주에는 어떤 일이 일어나고 있을까요? 우주선을 타고 우주인이 되어 행성을 구경하러 떠나볼까요? 깜깜한 밤하늘을 밝게 비춰주는 달과 별, 그리고 알록달록한 행성까지 그려보면 우리가 아직 찾지 못한 행성을 만날 수도 있고 외계인을 만날 수도 있을 거예요.

미술 선생님이 알려주는 그리기 Point

우주는 아이들이 경험해보지 못한 미지의 세계로, 상상력을 자극할 수 있는 주제입니다. 우주 그리기에 있는 몬스터 그리기는 정해진 답이 없기 때문에, 몸을 그린 다음 주사위를 굴려 나온 숫자만큼 눈을 그리고 팔을 그리는 등 게임처럼 재미있게 그려봐도 좋습니다.

달 그리기

달의 표면은 울퉁불퉁해요.

① 큰 동그라미를 그려요.

② 동그라미 주변에 올록볼록 달의 표면을 그려요.

③ 동그라미로 달의 구멍을 그려요.

④ 작은 동그라미로 꾸며요.

⑤ 예쁘게 색칠해요!

별 그리기

뾰족뾰족하게 별을 그려요.

① 뾰족한 세모의 윗부분을 그려요.

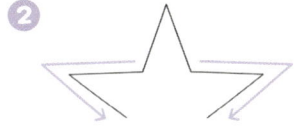
② 양쪽에 이어서 세모를 두 개 그려요.

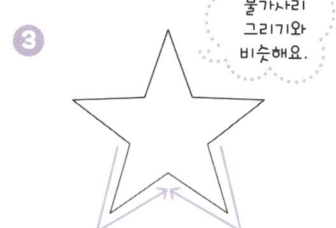
③ 아래도 두 개 그려 마무리해요.

불가사리 그리기와 비슷해요.

④ 예쁘게 색칠해요!

손그림 더하기

방향이 다른 세모 두 개를 겹쳐 별을 그릴 수도 있어요.

로켓 그리기

본체의 밑에 불꽃이 있어야 하늘로 날아갈 수 있어요.

위쪽은 둥글게 타원을 그리고 아래쪽은 직선으로 마무리해요.

양쪽에 로켓 날개를 그려요.

곡선으로 로켓 끝을 그리고 동그라미로 창문을 표현해요.

 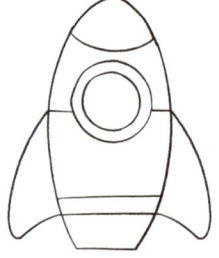 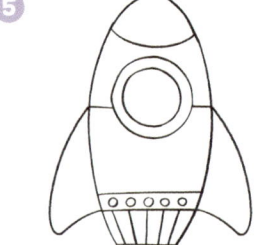 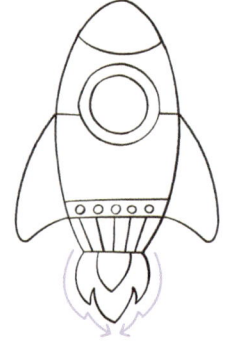

아래쪽에 선을 두 개 그려요.

작은 동그라미로 나사를 그리고 세로선으로 로켓 아래를 꾸며요.

아래쪽에 불꽃을 그려요.

 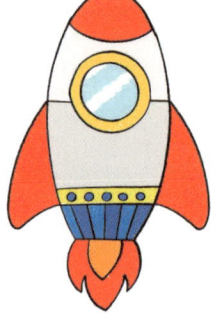

예쁘게 색칠해요!

우주인 그리기

우주에는 산소가 없어서 꼭 산소통을 써야 해요.

동그라미를 그리고 얼굴이 보일 수 있도록 네모 모양으로 유리를 표현해요.

네모 안에 얼굴을 그려요.

팔과 몸을 그려요.

바지를 그려요.

장갑과 신발을 그려요.

벨트를 그려요.

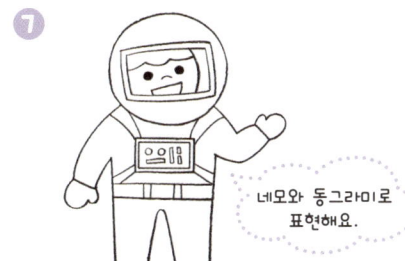

우주복을 조정하는 다양한 버튼을 표현해요.

네모와 동그라미로 표현해요.

예쁘게 색칠해요!

손그림 더하기

등 뒤에 산소통을 함께 그리면 훨씬 실감나는 우주인이 돼요.

외계인 우주선 그리기

외계인이 타고 있을 것만 같은 우주선도 그려보세요.

❶
반원을 그려요.

❷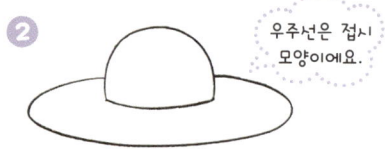
주변에 동그라미를 크게 그려요.

우주선은 접시 모양이에요.

❸
반원으로 우주선 아래를 그려요.

❹
안테나와 창문을 그려요.

❺
작은 동그라미와 곡선으로 꾸며요.

❻
예쁘게 색칠해요!

행성 그리기

행성의 주변에는 띠가 있어요.

❶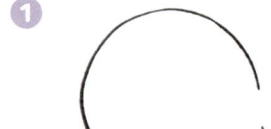
곡선을 그려요.

❷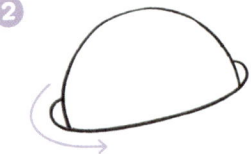
아래에 가로로 긴 곡선을 그려요.

❸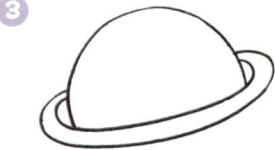
한 번 더 가로로 긴 곡선을 그려 행성의 둘레를 표현해요.

❹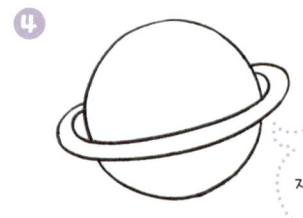
아래 곡선으로 행성을 동그라미로 만들어요.

위쪽 곡선과 아래쪽 곡선이 자연스럽게 연결되는 것처럼 그려요!

❺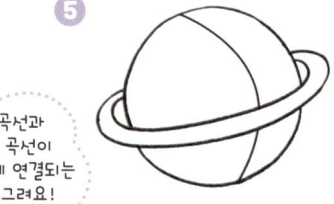
선으로 행성을 꾸며요.

❻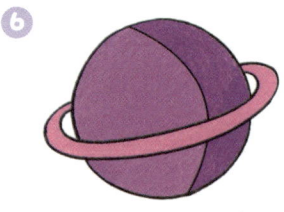
예쁘게 색칠해요!

몬스터(외계인) 그리기

우주에 가면 있을 것만 같은 외계인을 그려보세요.

몬스터의 몸을 지그재그로 그려요.

눈이 세 개일 것만 같아요.

눈을 여러 개 그려요.

몬스터의 입과 이빨을 그려요.

짧은 선으로 털을 표현해요.

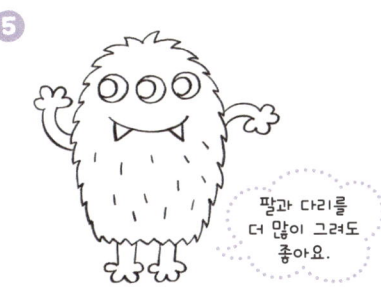
팔과 다리를 더 많이 그려도 좋아요.

팔과 다리를 그려요.

예쁘게 색칠해요!

손그림 더하기

◆ **여러 가지 몬스터 그리기**

몬스터는 상상력을 발휘해 마음대로 그려보세요.

색칠공부 시간

우주선을 타고 우주로 떠나는 꿈을 꿨어요.
우주복을 입고 우주선 밖으로 나오니, 행성도 있고, 별도 볼 수 있었어요.
왠지 외계인도 어딘가에 살고 있을 것 같아요. 상상 속 우주를 완성해보세요.

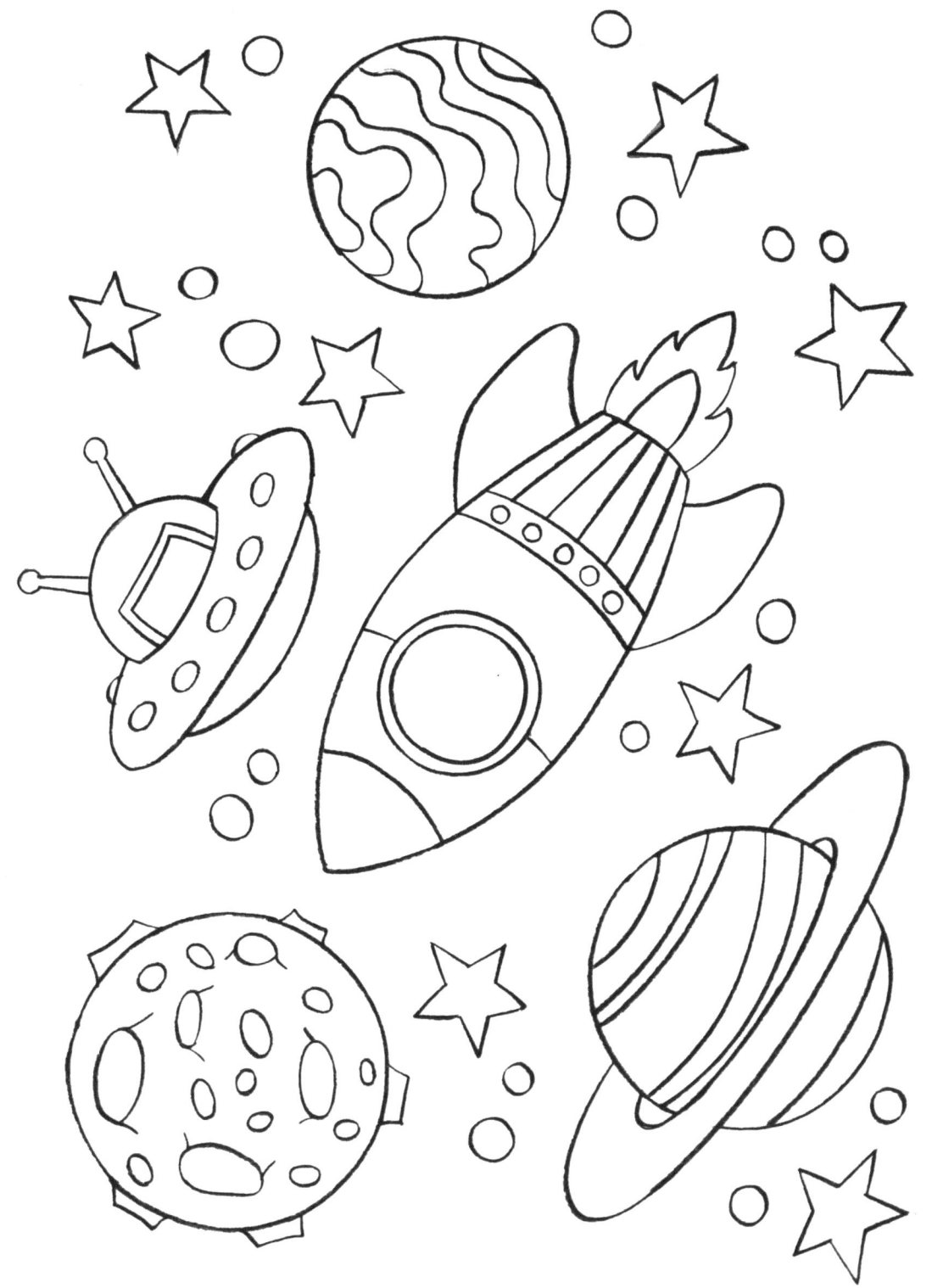

14 공룡이 나타났어요!

공룡이 살던 시대는 어떤 모습일까요? 건물 대신 큰 야자수들이 가득하고 화산이 불을 뿜으며 지진이 일어났을 거예요. 트리케라톱스, 스테고사우루스, 티라노사우루스, 에다포사우루스를 그리면서 상상 속의 공룡을 그림으로 완성해볼까요? 알면 알수록 신비한 공룡의 세계를 만나러 떠나요.

미술 선생님이 알려주는 그리기 Point

공룡은 아이들의 호기심을 자극할 수 있는 좋은 주제입니다. 공룡을 소개하는 영상이나 사진 등을 참고자료로 보여준다면 훨씬 더 그리기에 흥미를 느낄 수 있습니다. 공룡은 우리가 자주 보는 동물들이 아니기 때문에, 그릴 때는 두 발로 서서 걷는 공룡인지 네 발로 걷는 동물인지를 인지하고 그릴 수 있도록 도와주는 것이 좋습니다.

공룡알 그리기

달걀과 비슷하지만 무늬가 있고 크기가 커요.

동그라미를 그려요.　　불규칙한 모양으로 동그라미 안을 꾸며요.　　예쁘게 색칠해요!

야자수 그리기

야자수는 키가 엄청 커요.

 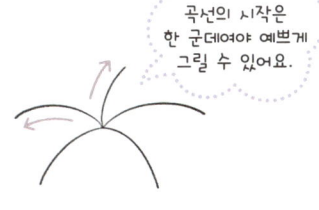 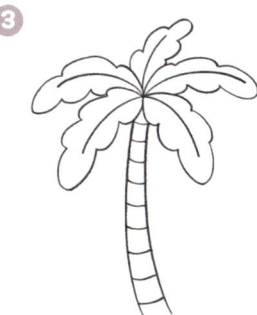

곡선의 시작은 한 군데여야 예쁘게 그릴 수 있어요.

곡선 다섯 개로 줄기를 그려요.　　물결 모양의 곡선으로 잎을 만들어요.　　잎 아래 나무 기둥을 그려요.

 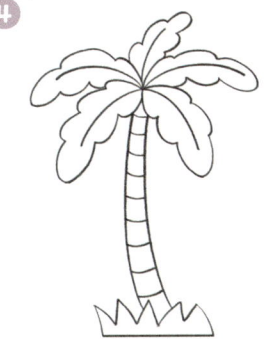

아래 풀을 그려 꾸며요.　　예쁘게 색칠해요!

화산 그리기

흘러내리는 용암을 자연스럽게 표현해보세요.

 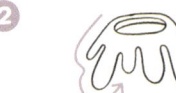

작은 타원을 그려요. 화산 주변에 곡선으로 용암을 표현해요. 원뿔 모양을 그려 산을 만들어요.

 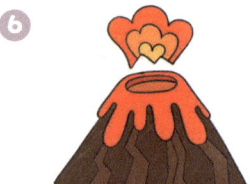

선으로 화산을 꾸며요. 화산의 연기를 표현해요. 예쁘게 색칠해요!

스테고사우루스 그리기

등에 있는 뾰족뾰족한 뿔을 잘 표현해주세요.

 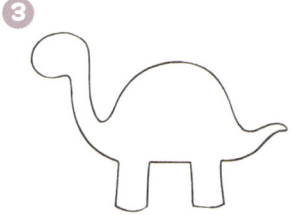

얼굴과 목을 그려요. 곡선으로 등과 꼬리를 만들어요. 다리와 꼬리를 이어서 그려요.

 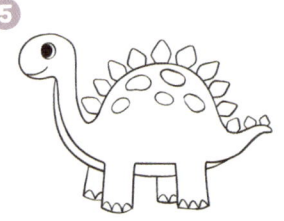 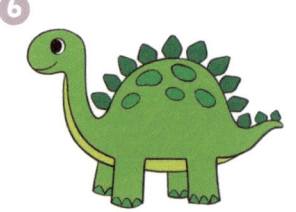

곡선으로 배를 그리고 다리 두 개를 더 그려요. 등에 뿔과 발을 꾸며요. 눈, 입을 그리고 몸에 무늬를 표현해요. 예쁘게 색칠해요!

트리케라톱스 그리기

이마에 뿔이 있는 것이 특징이에요.

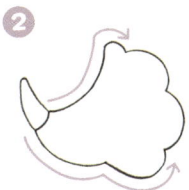
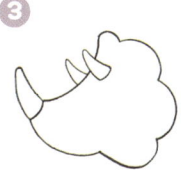

코에 있는 뿔을 그려요. 얼굴을 곡선으로 그려요. 이마에 뿔 두 개를 그려요.

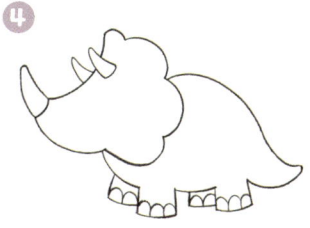
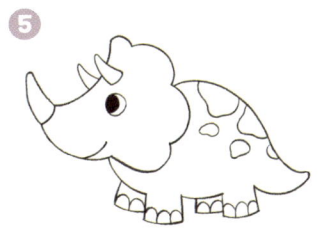
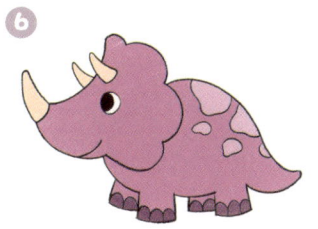

몸통을 얼굴 옆에 그려요. 다리 두 개를 더 그리고 발톱을 꾸며요. 눈과 입을 그리고 등의 무늬를 꾸며요. 예쁘게 색칠해요!

티라노사우루스 그리기

그림은 귀엽지만 가장 무서운 공룡이에요.

얼굴을 그려요. 손과 다리를 하나씩 그려요.
손을 먼저 그리고 다리를 그려요. 등과 꼬리를 이어 그려요.

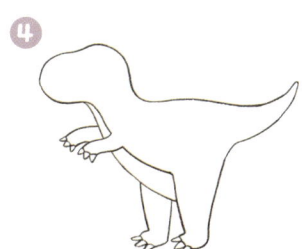
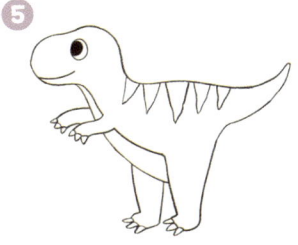
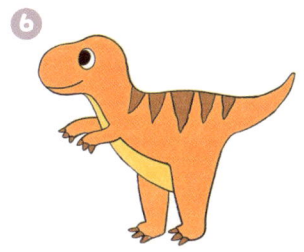

곡선으로 배를 그리고 손과 발을 하나씩 더 그려요. 눈, 입을 그리고 등의 무늬를 꾸며요. 예쁘게 색칠해요!

에다포사우루스 그리기

도마뱀처럼 생겼고 날개처럼 긴 돛이 있어요.

곡선으로 길게 등과 꼬리를 그려요.

아래쪽에 다리 두 개와 꼬리를 이어그려요.

얼굴을 그리고 다리 두 개를 더 그려요.

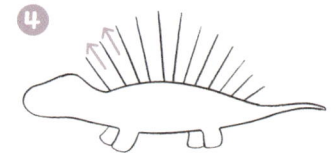

등 위에 세로선을 여러 개 그려요.

곡선으로 선을 연결해서 돛을 완성해요.

등에 무늬를 그리고 다리에 발톱을 표현해요.

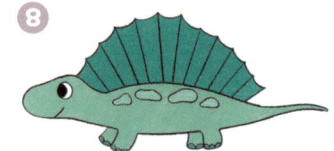

눈, 입을 그려요.

예쁘게 색칠해요!

프테라노돈 그리기

이빨이 없는 공룡으로 하늘을 날아다녀요.

귀와 얼굴을 그려요.

오른쪽 날개를 크게 그려요.

곡선으로 배를 만들어요.

배 아래 다리를 두 개 그려요.

꼬리로 등과 다리를 이어요.

왼쪽 날개를 그려요.

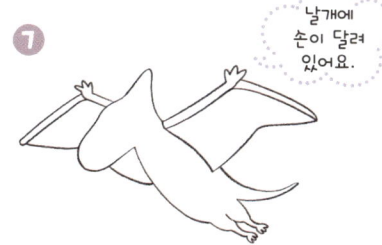

날개 가운데에 손을 그려요.

날개에 손이 달려 있어요.

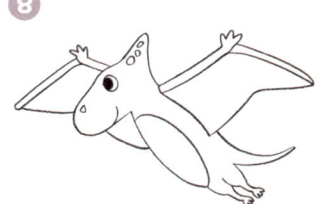

눈, 코, 입을 그리고 머리에 무늬를 그려요.

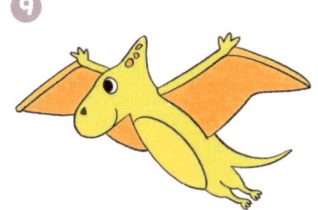

예쁘게 색칠해요!

색칠공부 시간

공룡이 살았던 선사시대로 여행을 떠나요.
야자수로 가득했던 이 시기에 공룡들은 어떻게 살았을까요?
가장 보고 싶은, 가장 좋아하는 공룡을 그리고 색을 칠해봐요.

아기공룡이 태어났어요.
공룡이 이름을 지어주고, 예쁘게 색칠도 해보세요.

자유롭게 그려보세요!

자유롭게 그려보세요!

혼자서도 쑥쑥 창의력이 쑥쑥
그림 그리기 놀이

초판 1쇄 발행 2020년 3월 30일
개정 1판 1쇄 발행 2025년 5월 15일

지은이 김민지
펴낸이 정용수

책임총괄 차인태
디자인 정은진
영업·마케팅 김상연 정경민
제작 김동명
관리 윤지연

펴낸곳 ㈜예문아카이브
출판등록 2016년 8월 8일 제2016-000240호
주소 서울시 마포구 동교로18길 10 2층(서교동 465-4)
문의전화 02-2038-3372 주문전화 031-955-0550 팩스 031-955-0660
이메일 archive.rights@gmail.com 홈페이지 ymarchive.com
블로그 blog.naver.com/yeamoonsa3 인스타그램 yeamoon.arv

ⓒ 김민지, 2025(저작권자와 맺은 특약에 따라 검인을 생략합니다.)
ISBN 979-11-6386-474-5 13650

㈜예문아카이브는 도서출판 예문사의 단행본 전문 출판 자회사입니다.
널리 이롭고 가치 있는 지식을 기록하겠습니다.
이 책 내용의 전부 또는 일부를 이용하려면 반드시 저작권자와 ㈜예문아카이브의 서면 동의를 받아야 합니다.

*책값은 뒤표지에 있습니다. 잘못 만들어진 책은 구입하신 곳에서 바꿔드립니다.